美食攝影實戰聖經
FOOD PHOTOGRAPHY

餐桌上的
攝影師

作者 許崚誠

靠興趣啓動、用熱情維持

大家好，我是餐桌上的攝影師。

有一天，接獲編輯的來電告知，想出本有關美食攝影教學書的計畫時，真的是非常非常開心。趕緊告訴爸媽～～「我竟然要出書了耶！」

在拍攝美食攝影之前，我是在百貨公司的行銷部，負責陳列的佈置。那時工作的環境和同事間相處都很不錯，所以一待就是4年半。行銷設計部門由於環境舒適，加上人員流動率極低，所以幾乎沒什麼升遷的機會。某天，我一如往常地坐在我的辦公桌前想著，接下來的5年，我應該還是坐在同樣位置，做著例行的年度檔期活動佈置，面對大致相同的人事物，領著還過得去的薪水。那時的我已經29歲，這樣下去實在不是我想要的，於是我毅然決然地離開了我的舒適圈。當時離開後，我並沒有再去找其他的工作，就是決定要成立一個自己的工作室。

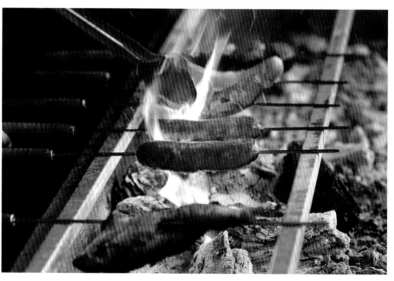

黑橋牌

高中讀的是廣告設計，也因為這樣接觸了攝影，到了大學念的是視覺傳達設計，基礎攝影當然也是學校的必修項目，也因為如此，攝影在我日常生活中未曾間斷，總是用攝影記錄生活的點滴。工作時的我喜歡到處吃吃喝喝，最喜歡去餐廳吃飯時拍攝美食，每次只要拍出看起來很好吃的食物就會感到很開心，那時也發現很多餐廳總是裝潢100分，拿出來的菜單照片所呈現的感覺卻不及格，這就是我所觀察到的切入點，可以做為工作室的主軸，於是餐桌上的攝影師就這麼誕生了。

關於創業這條路的一切，就是「靠興趣啟動」。

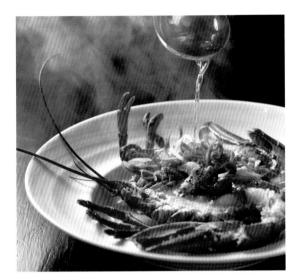

水岩真料理

　用攝影這個興趣啟動創業很容易，但經營才是重點。當你把攝影當興趣在拍，利用空閒時兼職地接一接案，跟你把它當作職業來經營是兩回事。兼職的心態是你永遠都還有退路，照片若拍不好，大不了還有原來的工作，在有退路的狀況下，就會間接影響到你所投入的專注力。當你把攝影當職業，在你沒有退路的情況下，你就會開始審慎地思考自己工作室的定位、策略、角色、訂價……等問題，你就會很清楚知道這不是短暫的case by case的形式，你是要長久經營，服務客戶。

　經營的過程中會面臨到很多問題，數位相機普及所帶來的攝影師平民化，產生了各式各樣的價格競爭。就好像之前婚禮記錄攝影師，剛開始只是少數的需求，那時很多人卻以為有台單眼就可以入門接案，於是婚禮記錄攝影師瞬間暴增，各種品質優劣不一，當然價格也相差十萬八千里，各式各樣的價格與方案的出現，造就了競爭激烈白熱化的婚禮攝影市場。

　攝影或是藝術就是這樣，不是用最好的設備就是最頂尖，當然不可否認最好的設備絕對有一定水準的影像品質，但重點是你要會搭配使用，最終還是回歸到作品的本身。所以婚攝到現在還存活下來的，都是最優秀的，遇到困難時要如何調整，面對狀況時要如何應對，「用熱情維持」，你就會找到答案。

　因為一旦你對一件事有高度熱情，自然會產生動力去解決你所遇到的問題。攝影是條不斷學習的路，我相信每個行業都是如此，唯有不斷成長，才不會被淘汰。

共勉之～～餐桌上的攝影師

眞實、親切，卻讓你驚豔

如果能在茫茫無邊際的網路世界中認識一位值得交心，並且能看著他從零開始逐步走向成功道路的朋友，那是多麼幸運的一件事。而我就是如此幸運，在網路上與Mary相識，並看著他在攝影的專業上受到肯定。

「餐桌上的攝影師」Mary在成為專職攝影師之前，曾擔任衣蝶百貨的櫥窗設計師。因為身為設計師的專業素養，讓Mary對於美感、佈置擺設有著過人的敏銳度，所以當他轉戰「食物攝影」的專業領域時，造就他風格獨特、無可取代的絕佳特色！每次看著Mary的美食攝影作品，總是令人垂涎欲滴，就像是真實的美食端到面前，不僅能感受到食物的溫度、製作的手感，更覺得那份香氣瀰漫，忍不住想快點吃下眼前的美食「照片」。（強烈建議讀者千萬別在宵夜時間，餓得受不了的時候看Mary的美食作品，也許你會氣得捶胸頓足！但也有可能是望梅止渴！）

是的，就是如此真實、親切，卻讓你驚豔！不僅是作品，更是Mary的人格特質！

曾經有個機會，我旁聽了Mary帶領的食物攝影課程，當時覺得參與課程的學員極其幸運，因為Mary完全不藏私地將所有他的拍攝經驗、技巧、觀點分享給學員，親切而溫暖地與學員交流，並且在環境、器材設備稍嫌不足的狀況下，立即示範如何拍出優質的食物攝影作品。只見他藉著過去擔任櫥窗設計師的美學素養，以及臨場應變能力與經驗，迅速佈置擺設，看準拍攝角度後，精準地拍出令人驚豔的作品。不只是那堂課程如此，在Mary承接的每個攝影案，他都秉持著相同的專業態度，冷靜敏銳的觀察，美感十足的佈置，確實精準的拍攝，造就無與倫比的美麗作品。

欣聞Mary即將出版關於「食物攝影」技巧的書籍，我相信這會是讀者們最好、最值得收藏的攝影工具書，因為它一定也是如此「真實、親切，卻讓你驚豔」，一如Mary本人對待食物、對待攝影、對待人生一般！祝福Mary，新書大賣，精彩萬分！

空間攝影師　郭家和（阿好／Ar-Her Kuo）謹致

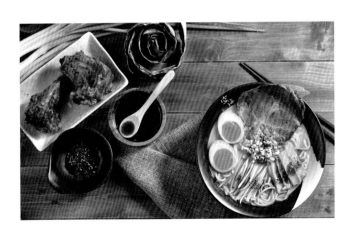

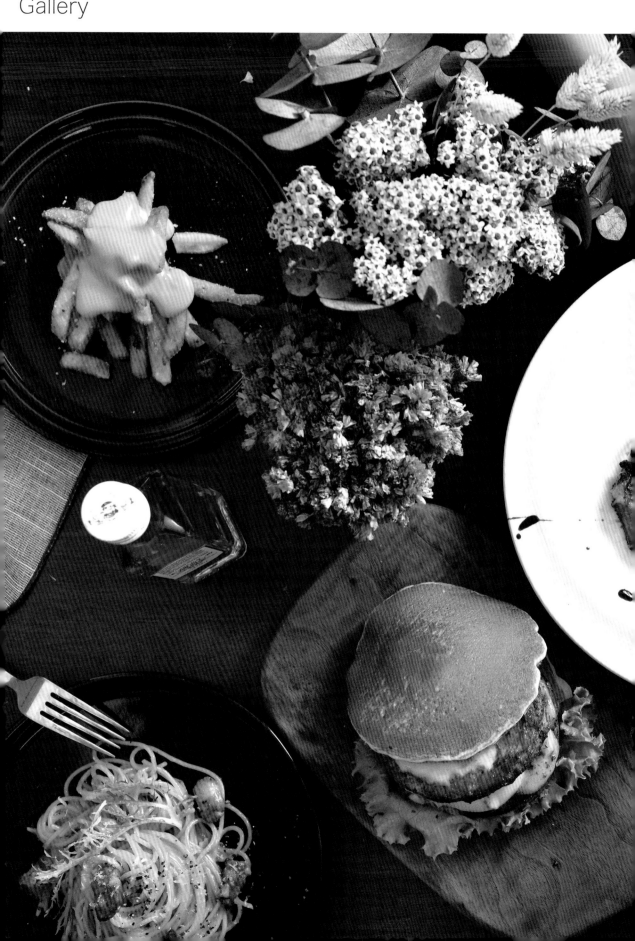

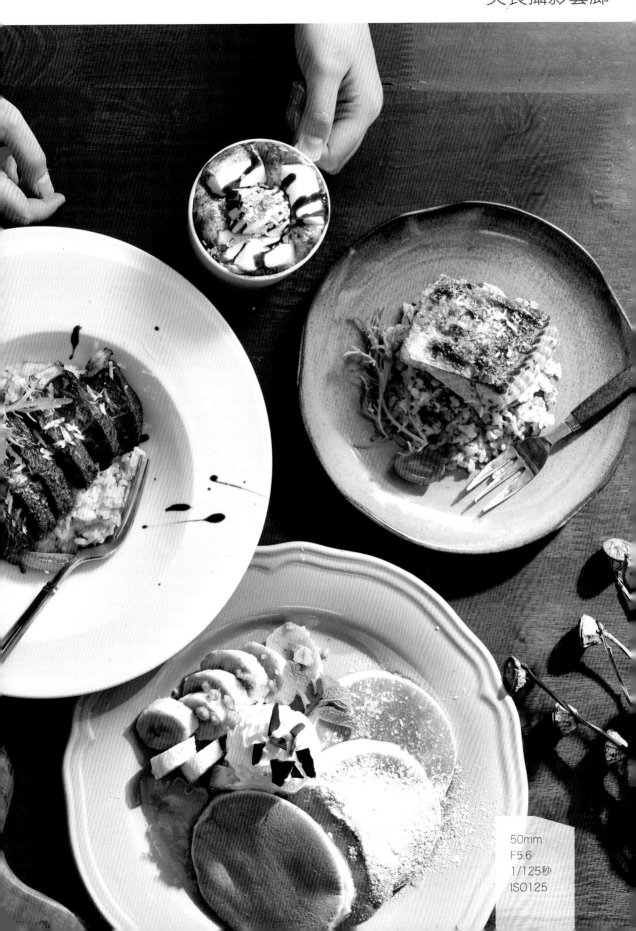

50mm
F5.6
1/125秒
ISO125

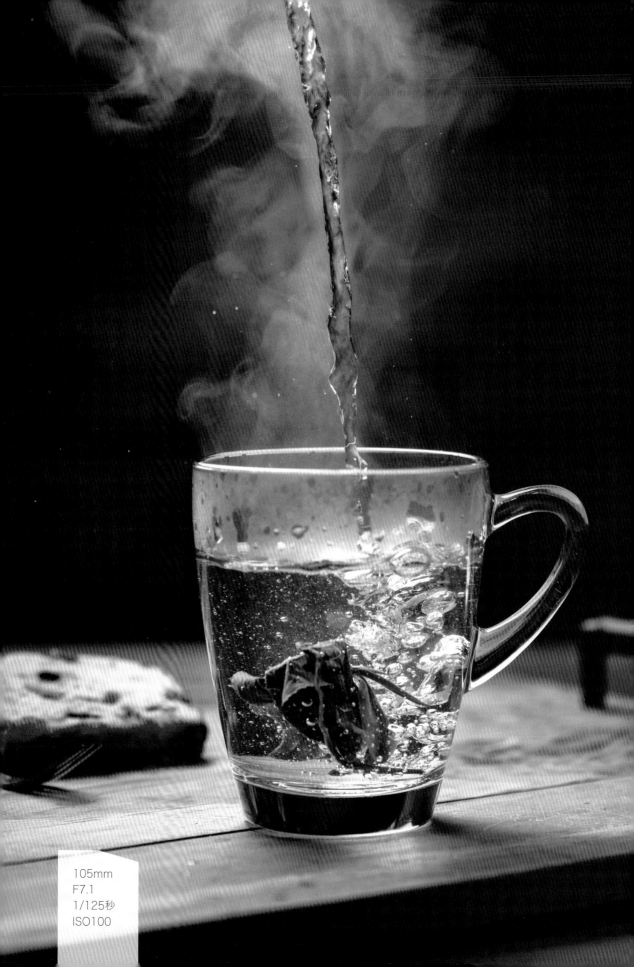

105mm
F7.1
1/125秒
ISO100

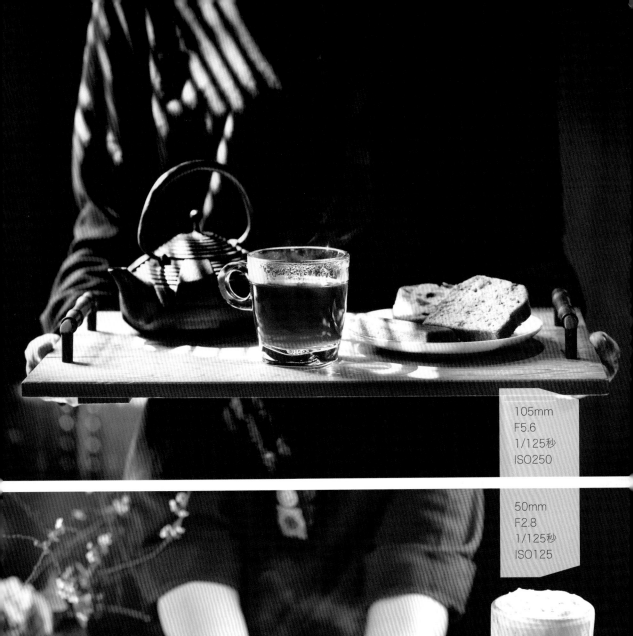

105mm
F5.6
1/125秒
ISO250

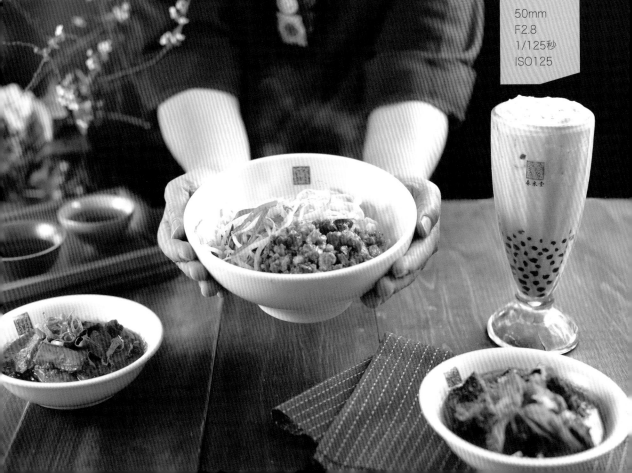

50mm
F2.8
1/125秒
ISO125

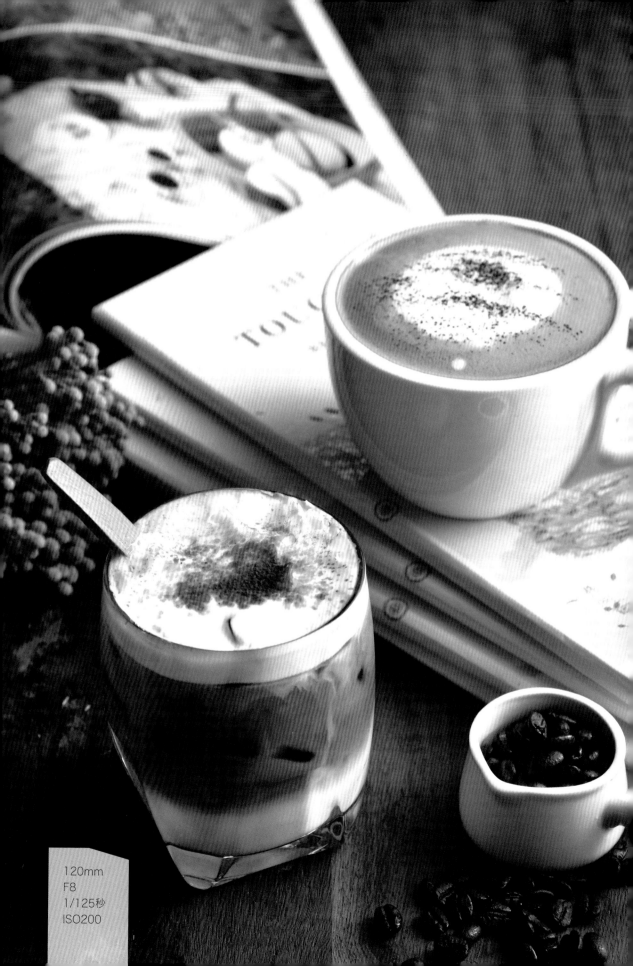

120mm
F8
1/125秒
ISO200

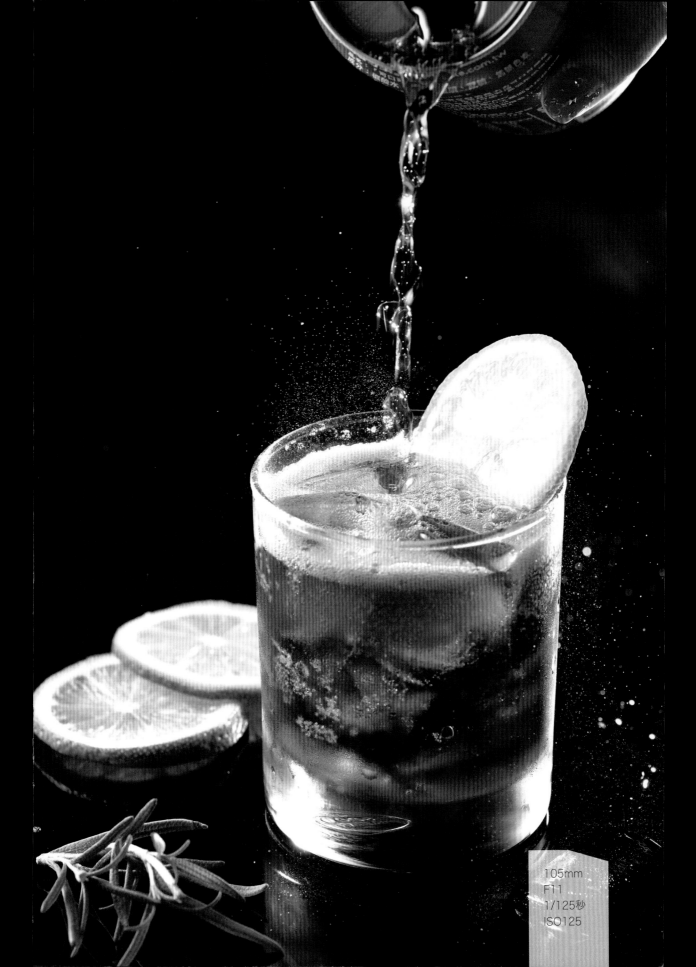

105mm
F11
1/125秒
ISO125

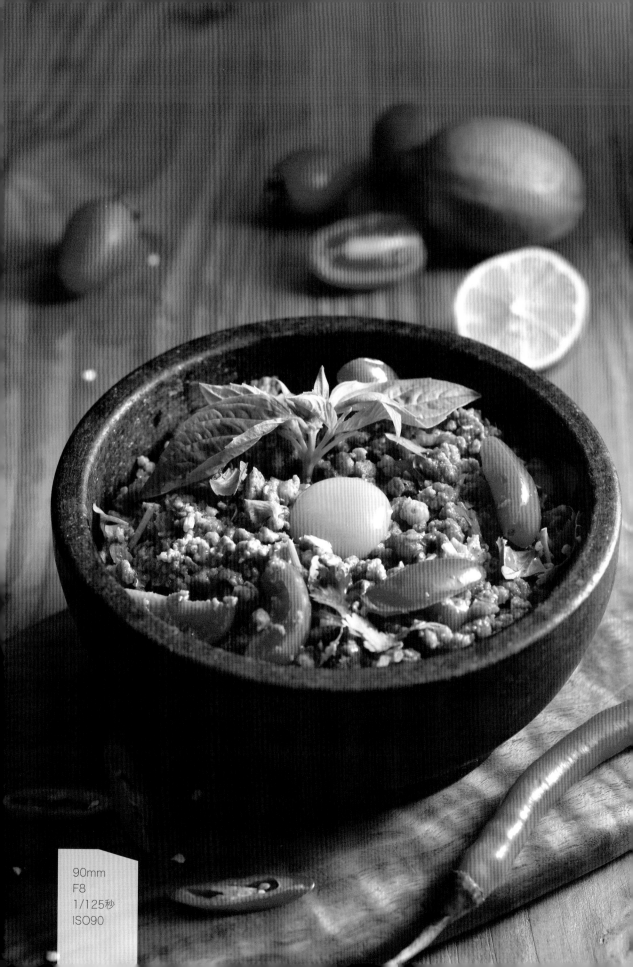

90mm
F8
1/125秒
ISO90

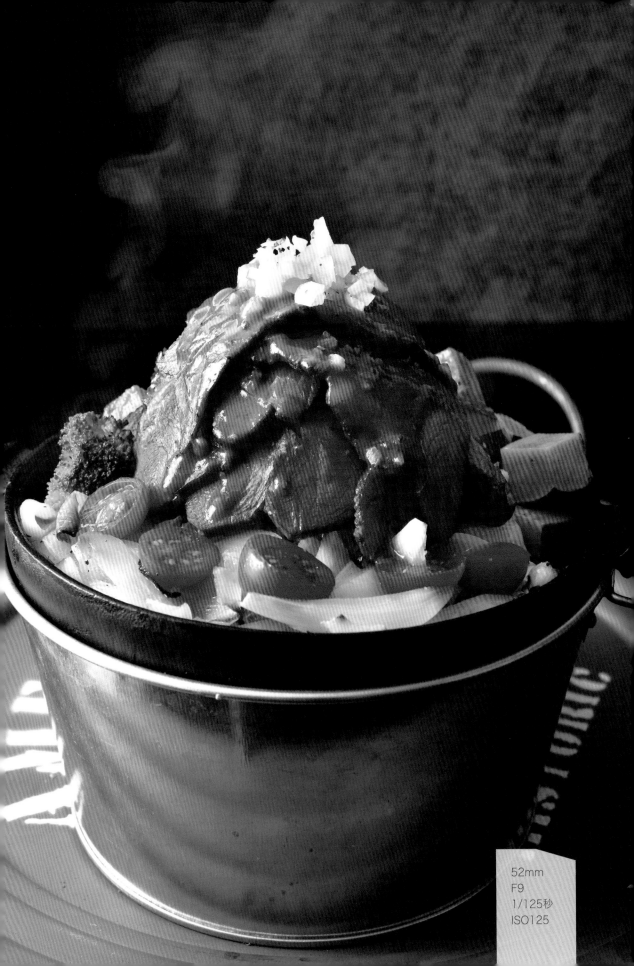

52mm
F9
1/125秒
ISO125

120mm
F8
1/125秒
ISO80

90mm
F8
1/125秒
ISO80

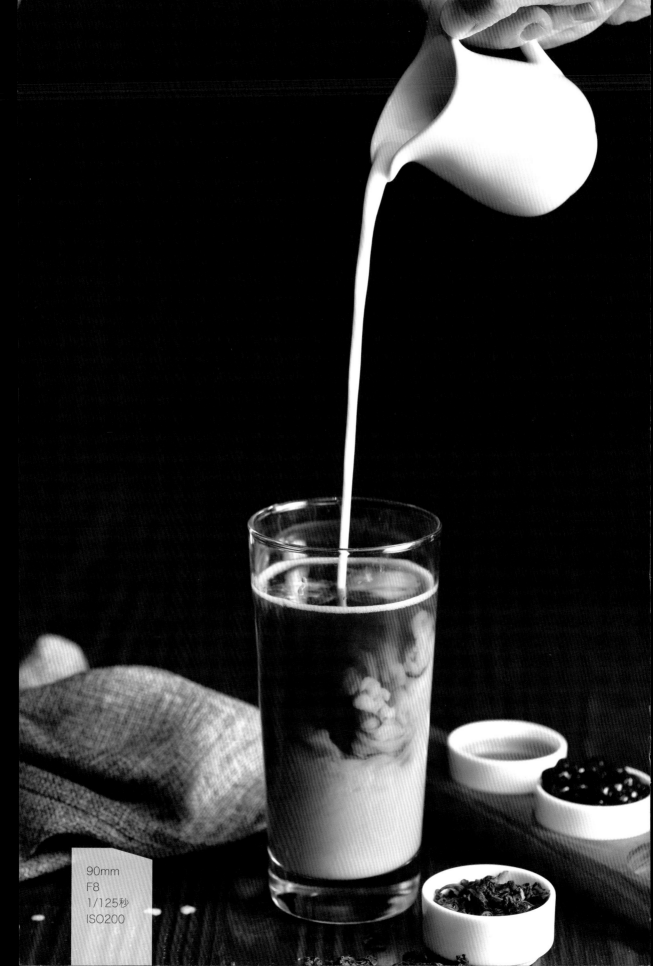

90mm
F8
1/125秒
ISO200

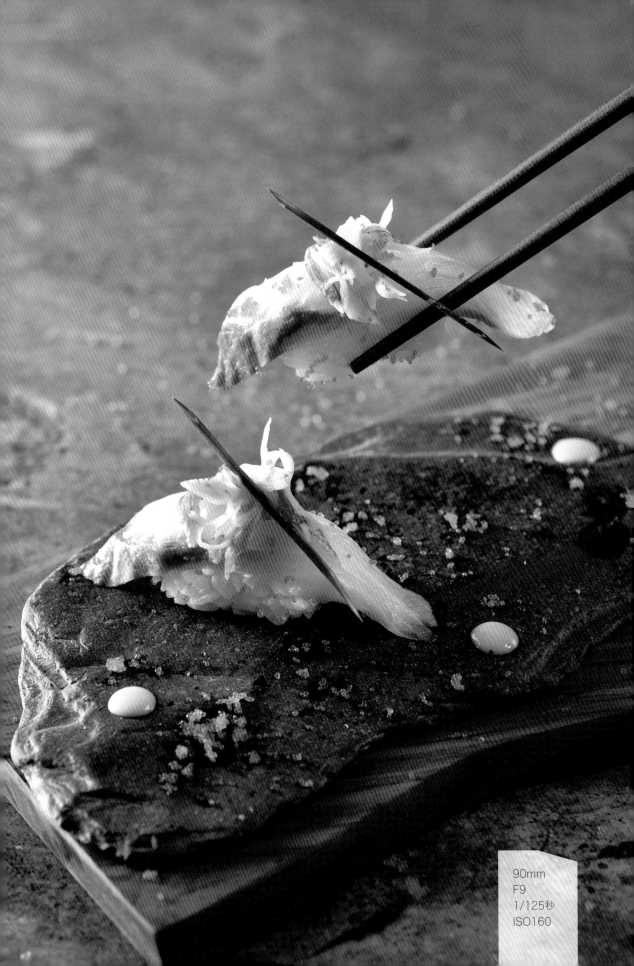

90mm
F9
1/125秒
ISO160

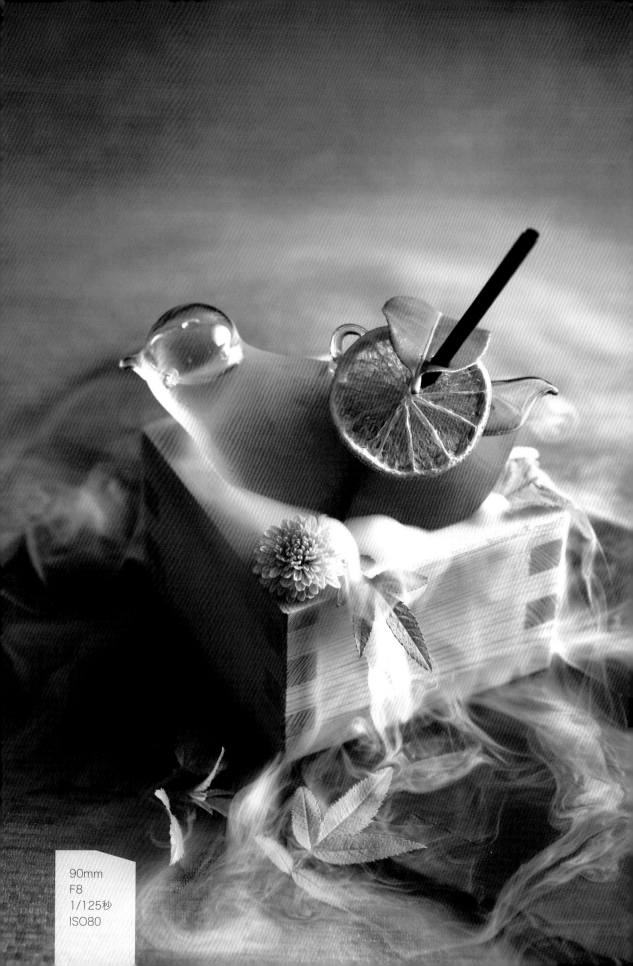

90mm
F8
1/125秒
ISO80

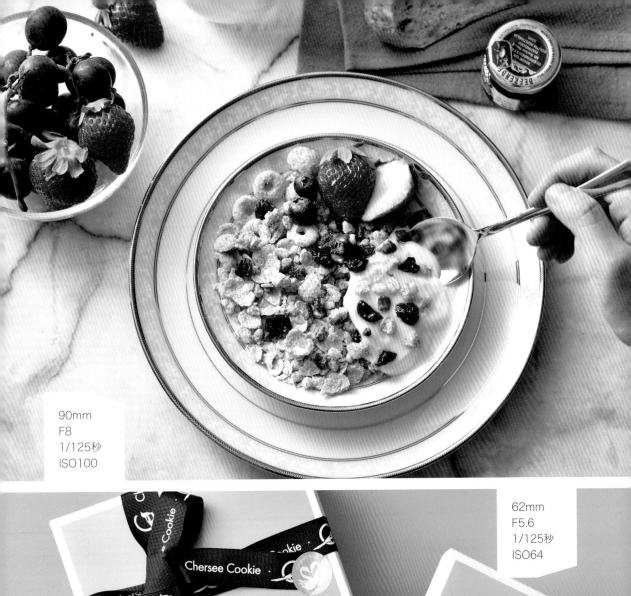

90mm
F8
1/125秒
ISO100

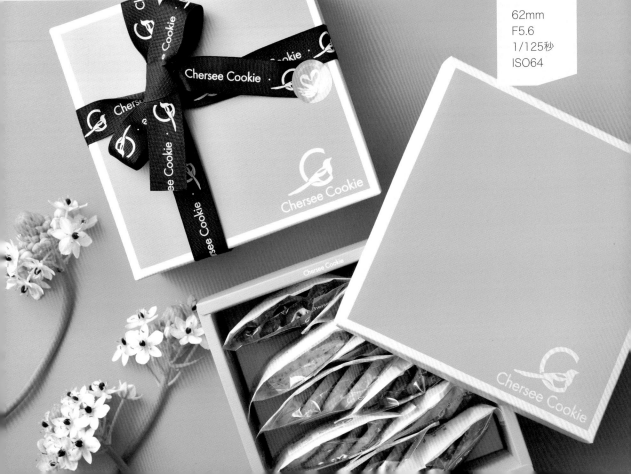

62mm
F5.6
1/125秒
ISO64

Ch.1 美食攝影的基礎

基本配備

相機的選擇

　　隨著科技時代的進步，現在的單眼相機不僅畫質好，功能強大，價格又比以前便宜許多。不過很多消費者會有個迷失，坊間很多拍得很好的美食照，就是要拿好相機才能拍出來。這是個錯誤的觀念，對於拍攝靜態食物來說，不見得要用到最頂級的機種，因為食物不會動，你不需要多快速的連拍或對焦，所以只要有一台適合的就夠了。有個很重要的觀念必須建立，拿好相機不等於就會拍出好照片，重點還是看你怎麼使用你的相機，對於自身相機的熟悉也很重要。

　　關於相機的選擇，我認為可以從最基本的面向來談，那就是預算。而基本的單眼從二萬多的Nikon D3300到七萬多中階的D810，其實都可以拍出好的照片。若你是業餘玩家想拍食記，還是網路上想販售食品或是自己的小店想做美食攝影的拍攝，入門級的單眼相機其實都很夠用，也不用擔心大圖輸出或畫質模糊；因為以現在相機的高畫素，輸出到100×100cm以上都沒有問題。

　　比較重要的是鏡頭的選擇，還有打光，這些才是決定美食攝影的「關鍵」。

▋我現在的配備

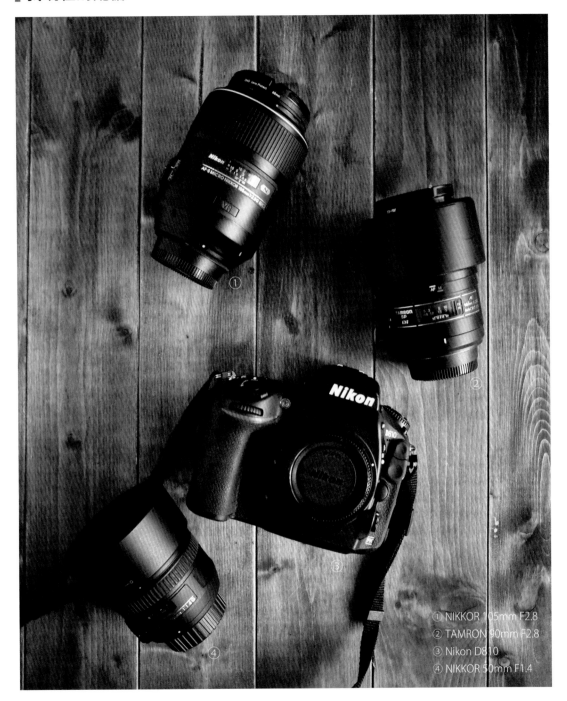

① NIKKOR 105mm F2.8
② TAMRON 90mm F2.8
③ Nikon D810
④ NIKKOR 50mm F1.4

鏡頭的選擇

　　我本身使用Nikon D810相機，常用的鏡頭是105mm F2.8或是50mm F1.4，或者是騰龍的90mm F2.8。基本上這三顆鏡頭就包辦了我百分之九十以上的拍攝工作。以下就運用這三顆鏡頭所呈現出來的作品與大家分享與解說。

▌NIKKOR 105mm F2.8

　　NIKKOR 105mm F2.8是我非常喜歡的鏡頭，除了不會讓食物有太多的變形以外，還有長焦段所呈現出來的迷人景深與空間壓縮感，只要使用F5.6來拍攝，景深就會很淺(背景模糊)；再來就是它有微距拍攝的功能，對於拍攝一些小東西例如：巧克力，糖果、原物料……等小食品很有幫助，畫質(解像力)更是非常的好。

▮ NIKKOR 50mm F1.4

　　NIKKOR 50mm F1.4這顆鏡頭，經常被我用來拍攝「俯視圖」，不用站太高就可以讓桌面上的東西全都入鏡。更能有效地留出空間來做畫面構圖安排。如果需要3或4道料理同時入鏡時，用50mm的焦距來拍攝絕對沒有問題。或者用來拍攝人物帶景，因為它有F1.4的大光圈，拍人物用餐時的氣氛照，可以很輕易地利用現場光來拍攝，保留下餐廳原本的光線與氛圍。

▎TAMRON 90mm F2.8

　　騰龍的90mm F2.8是一顆我很常用的鏡頭,主要原因是因為它很輕巧,畫質不錯,再來就是90mm的焦段用在全片幅相機上非常剛好,當我要拍攝一般角度時,食物不會變形,又能帶到後面的景,當我想要用俯視角度來安排畫面的構圖時,只要踩在椅子上往下拍,90mm還能保有一定廣度的空間來取景,省去不斷更換鏡頭的麻煩。

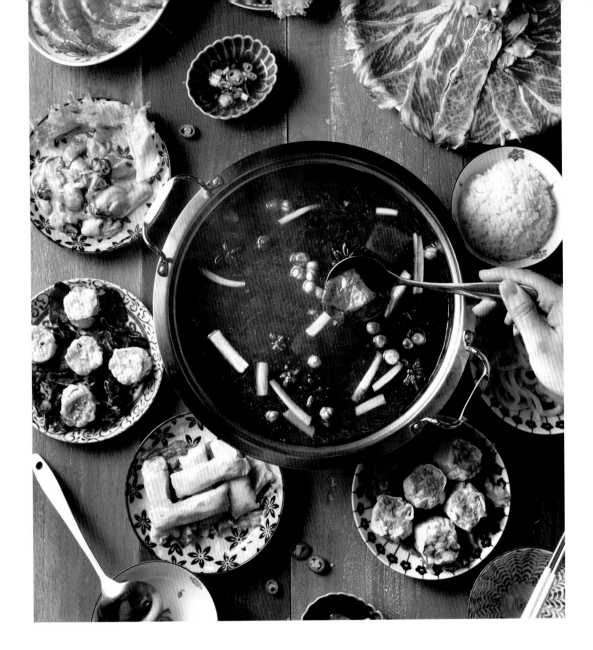

▌NIKKOR 24-120mm F4

　　基本上我用到變焦鏡頭的機率較少，大部分我會使用24～120mm來拍攝這類的畫面，例如：餐廳環境搭配人物，或是在有限的高度要拍攝很多東西，或者需要拍攝簡單的空間環境，這時有顆變焦鏡頭就可以應付大部分的拍攝狀況。它是一顆我出門常帶的「保險鏡」。當然變焦鏡頭的好處就是方便，當你要拍兩三道菜在一個畫面時，45度或俯視拍攝都可以順利進行，不用換鏡頭，若是用105mm或90mm來拍，當要拍攝俯角時，勢必就要換成50mm來拍。那這時一定會有人問，那我就用24～120mm來拍攝就可以了，何必還要105mm和50mm呢，其實這中間的差別就在於景深的層次，定焦鏡頭會存在一定有它的道理，不見得只是光圈比較大而已，同樣焦段，定焦鏡頭所呈現的畫面絕對比變焦鏡頭來得細緻。

三腳架

　　對我而言，大部分的時候我都是以手持拍攝，主要是因為這樣比較好抓各種角度。但是使用腳架拍攝有個好處，就是可以更細心地擺設桌上的餐點與道具，由於相機已經固定好，所以這時候調整光線的強弱、遠近與不同角度，就會很明顯地看出當中的變化，可以當作是一種打光的練習方法。

反光板

　　反光板對於美食攝影或是對我來說，是一個非常重要的工具。因為我很多時候只會用一盞燈來拍攝，為了就是希望呈現出自然光的效果（多一盞燈很容易會多一道影子），不過因為只有一盞燈，這個時候暗部有時就會顯得太暗，要解決暗部問題，只要有個反光板做補光即可，而且只要掌握反光板與主體的距離，就能控制反射面所需的亮度，非常方便。讀者不妨可以自己在家試試看。

　　至於拍攝美食的反光板要去哪裡買呢？只要去書局買硬的白色厚紙板，或是珍珠板，裁成自己所需的大小即可。

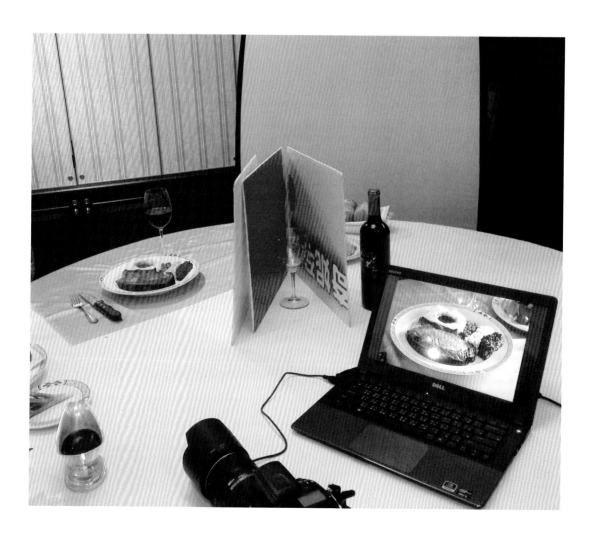

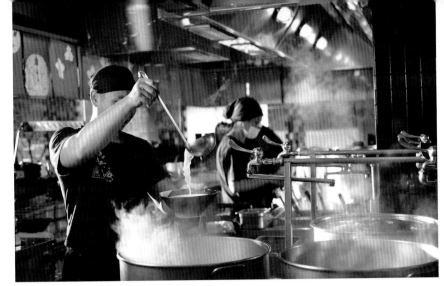
△外接式閃光燈

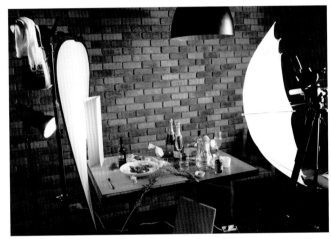
△閃光棚燈

外接式閃光燈

　　外接式閃光燈是我外出時一定會帶的備用燈，主要是因為輕巧方便，若棚燈真的不幸故障，外閃這時就可以替補上來，運用得宜，外閃也可以打出像棚燈一樣的效果喔。加上現在的外閃控光套件很多，如柔光罩、雷達罩、柔光球、束光筒、蜂巢罩……等，可以增加更多外閃的光質變化。我很常利用外閃來拍攝廚房料理時的畫面，主要是因為外閃不用再找插座，加上輕巧不占空間，對於忙碌擁擠的廚房環境來說，非常方便佈光。

閃光棚燈

　　棚燈的選擇很多，從Elinchrom瑞士專業攝影棚閃光燈，到大陸的Mettle、Godox神牛、Menik美尼卡……等，有太多太多的選擇，可以上淘寶或是楔石攝影怪兵器逛逛。我大部分的時候都是用250w的棚燈在拍攝，利用棚燈營造出陽光的感覺。很多人一定會問，那為什麼不能用自然光拍攝。主要原因是因為太陽變化很大，一下被雲擋住，一下太強一下太弱，有時當你調整好時，太陽已悄悄地移動了一下，整個桌面又要再重新來過，這就是為什麼我不用自然光拍的原因；不然若是只拍攝2、3樣商品的話，靠窗使用自然光效果會很棒，這是很多餐廳自己經營粉絲團時可以用的小技巧。

用光與拍攝角度

光線對於攝影來說是絕對重要的因素，不管是拍風景，人像，空間或是美食，採用自然光或打燈，最終的目的都是要拍出一張好照片。對我而言，大自然是最好的導師，所以即使打燈，我總是喜歡仿自然光的方式來佈光。依據不同的食物與店家特色，給予適合的光線。

光源分析

▌逆光

美食攝影不變的法則就是逆光，逆光可以讓食物看起來更透明更可口，尤其是有綠葉的料理或飲料，逆光可以完全表現出透亮的感覺。

蜜蜂工坊
▷90mm F8 1/125秒 ISO200

燈放在畫面左後方大約10點鐘方向，就可以拍出透亮的感覺，不過要注意主體的補光，避免過暗。

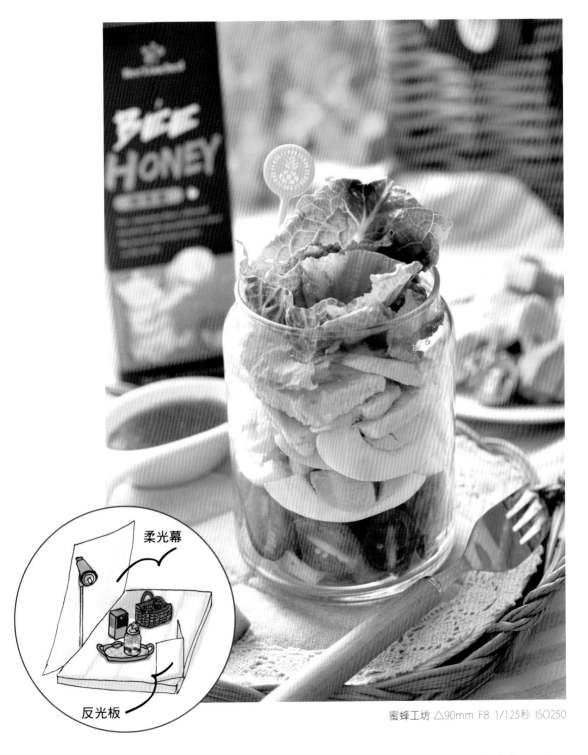

柔光幕

反光板

蜜蜂工坊 △90mm F8 1/125秒 ISO250

這張是希望能在室內拍出野餐的感覺，所以把棚燈擺在主體左後方，比物體高出約1公尺，由上往下直打，刻意增強棚燈亮度，呈現出明亮陽光感。

長鼻子泰國餐廳 △90mm F8 1/125秒 ISO160

▌側光

　　側光跟逆光其實有點像，唯一的不同就是很多時候只需要打一盞燈即可，一般我會在控制畫面背景亮度時使用。想要背景不至於太亮，就可以打側光，將光線集中於食物主體上即可。

▌順光

　　美食攝影與商業攝影很大的不同就在於燈光的使用，商業攝影需要拍攝產品或是包裝，順光就是主光，主要也是因為重點是包裝本身，而包裝本身不會透光，所以要用順光才能表現出包裝的質感。那如果要拍美食又得帶入包裝時，要怎麼設定主燈呢？如圖，我的習慣就是先給整體畫面打一道側光，如此一來，包裝本身不會太暗，畫面基本的光源也都有了，再來針對需要加強的地方(包裝)做補燈或是以反光板補光。

蜜蜂工坊 △90mm F9 1/125秒 ISO200

鴻豆咖啡王國
◁50mm F8 1/100秒 ISO200

▌自然光

　　大自然就是我們最好的導師，這句話用在打光再合適不過了。尤其是拍攝人與食物的用餐氛圍，直接選在戶外場地就對了。不過用自然光要注意的是時間與場地的選擇。

　　場地與光線兩者要一起考慮，例如：中午12點陽光在正上方，不適合拿食物到外面拍，因為陽光太大又剛好在正上方，拍不出食物的立體感。不過若是在充滿樹蔭的大樹下，這個時間點就很適合拍攝透過樹蔭灑落後的光線，真的是美極了。

鴻豆咖啡王國　△105mm F6.3 1/250秒 ISO320

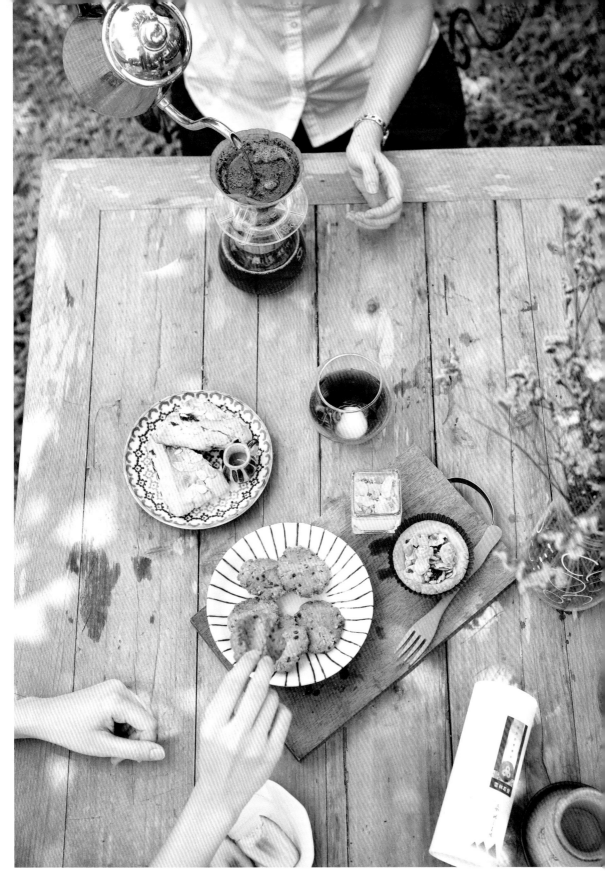

鴻豆咖啡王國 △50mm F5.6 1/250秒 ISO250

有時在室內，剛好所在地區位於夕陽西下的地方，那種陽光也是非常棒。透過窗戶與各種家具的遮蔽所產生的光影變化，只要選好位直，一樣可以拍出迷人的畫面。是美極了。

春水堂 △105mm F5 1/125秒 ISO320

拍攝小提醒

※要注意的是必須要把握時間，因為夕陽光線變化非常快，不到5分鐘，光的
位置和強度就會完全不同。

※光線的明暗反差會很大，肉眼看起來還好，不過相機畢竟沒有眼睛這麼的精
密，所以要依狀況適時補反光板來降低明暗反差以提高影像細節。

春水堂 △105mm F5.6 1/125秒 ISO640

角度的變化

▍平視

　　大部分的時候，不太會用到平視來拍食物；不過有些特定食物就剛好適合這個角度。例如漢堡，平視時可以看出層層的內容，又能讓漢堡看起來比較巨大。餅乾或是擺盤立體的料理，都很適合這樣的角度。拍攝酒瓶類或是瓶罐飲料商品，平視都是非常適合表現的角度。

異人館咖啡部屋 △90mm F9 1/125秒 ISO160

費尼漢堡 △90mm F11 1/125秒 ISO200

ALi咖啡
▷105mm F9 1/125秒 ISO160

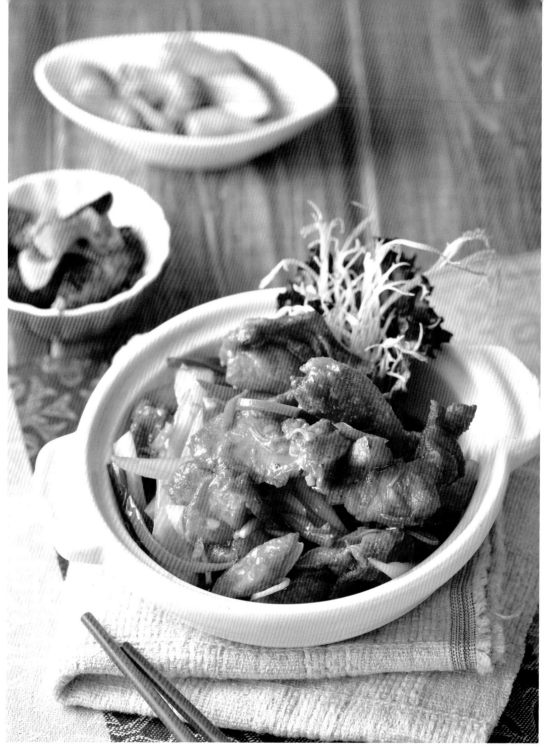

ALi咖啡 △105mm F8 1/125秒 ISO160

▌45度

 這是大家最熟悉的角度，主要是因為45度跟我們平時在餐桌上，看食物的高度差不多，所以會非常的習慣，也因為如此，有時候這樣的角度拍出來的照片不會有太大的張力。不過卻是能把內容與背景兼顧的角度。

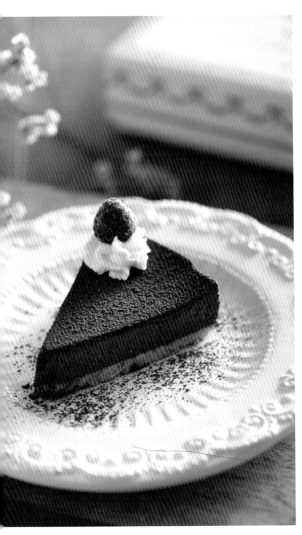

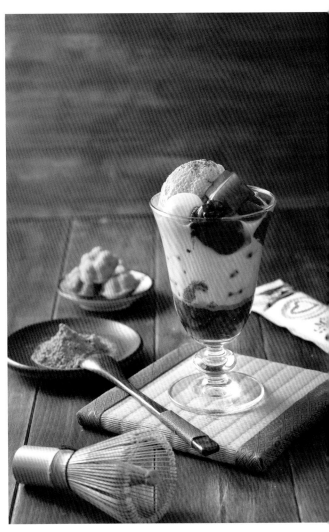

鴻豆咖啡 △105mm F6.3 1/125秒 ISO160　　　蜜蜂工坊 △90mm F11 1/125秒 ISO320

拍攝小提醒

※依照你所拍攝的商品內容，適時地把角度往下一點大約30度，會是個不錯的選擇。當角度稍微下降時，這個巧克力塔所呈現出的厚度，就會比45度來的明顯。不過相機畢竟沒有眼睛這麼的精密，所以要依狀況適時地以反光板補光來降低明暗反差，以提高影像細節。

※將角度降低，來讓杯中滿滿的抹茶與紅豆層次更加明顯，杯子的形狀也更加清楚，跟完全平視比起來，30度還能帶到杯口的內容物。依照你要拍的商品來做角度判斷，是非常重要的功課。

▌俯視

　　這是目前流行的角度，天空鳥瞰的感覺可把整個餐桌上的東西都入鏡。如下面的範例來看，同樣都是燉飯，角度不同，感覺是不是截然不同呢！不過其實這沒有所謂的好壞，全都要看行銷視覺設計方面的使用。一般來説，俯視圖可以抓住瞬間的目光，搭配排版將會比較有張力。主要可能也是因為我們生活中常看到的角度就是45度，所以人類大腦對於這樣的畫面感到比較新奇吧。

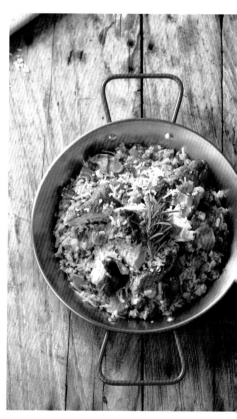

黑浮咖啡
△90mm F11 1/125秒 ISO160

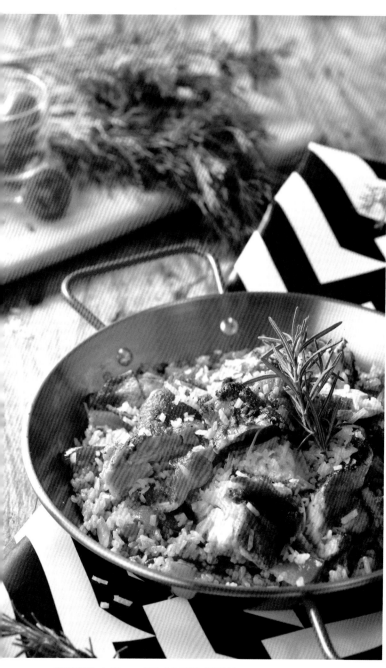

黑浮咖啡 △90mm F11 1/125秒 ISO160

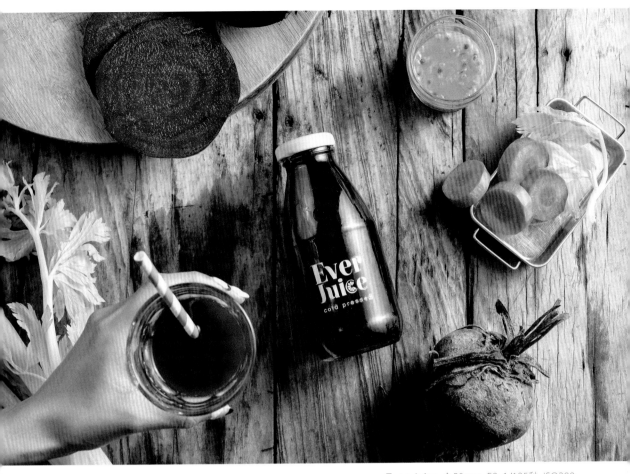

Ever Juice △50mm F9 1/125秒 ISO200

金品茶語
◁50mm F6.3 1/125秒 ISO250

拍攝小提醒

大畫面的俯視圖可以說完全考驗著攝影師畫面處理的功力，該搭配什麼器具，光線怎麼來，主角要放哪裡，全都看攝影師要怎麼安排。所以說拍攝這種畫面，應於事前先與業主溝通清楚，避免業主的期待落空。

餐桌上的布局與氛圍呈現

依據食物或企劃案，想像你要的畫面

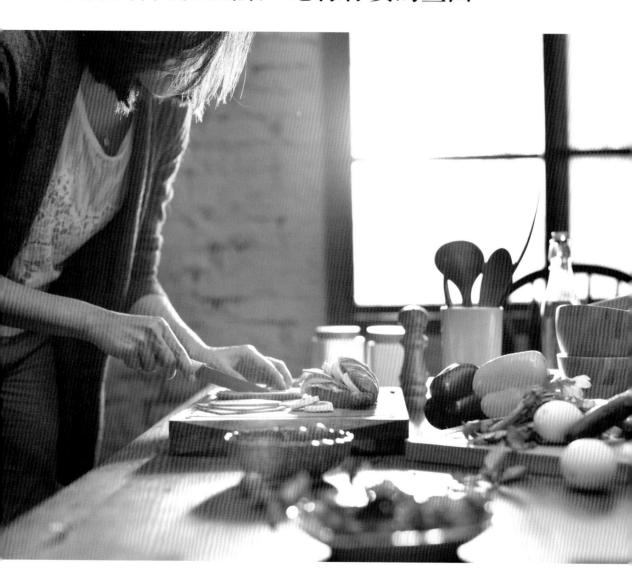

　　面對現在競爭激烈的餐飲市場，每個主打菜色的照片只是基本功，若要在激烈的行銷中脫穎而出，很多餐飲品牌的企劃們會希望把拍攝更生活化。例如：對於單純賣麥片、蜂蜜、或是賣肉乾、冷凍食品的廠商來說，基本的商品照只是告訴消費者我有這項商品，要如何激起消費者的購買慾，就是要教導消費者自家商品可以怎麼吃，例如：單純的蜂蜜可以拿來泡牛奶、淋在水果上、或搭配麵包吐司吃。至於肉乾，不僅平時在家吃，野餐更是方便的好零嘴……等。所以拍攝前跟企劃人員充分溝通是很重要的。

這兩張是在賣相同商品，不過業主希望能有兩種不同的情境，一個是辦公室的上班族輕鬆就能享用的飲品，另一個則是野餐時可以方便沖泡的飲品。辦公室這張，我們利用辦公桌常見的檔案夾與筆筒來做佈景，選佈景時儘量選擇大家記憶中熟知的東西，如此視覺溝通上才能有效地傳達喔。野餐的這張，一樣的場地，只是替換成不同的襯底與道具，燈光方面，我把燈移到畫面左後方，把閃燈出力調大，營照出陽光灑落的感覺，由於光線強，所以反差就會大，故於前方我會再放反光板補光。

　　利用不同的道具搭配與光線運用，是不是就能感受到完全不同的空間場景呢。

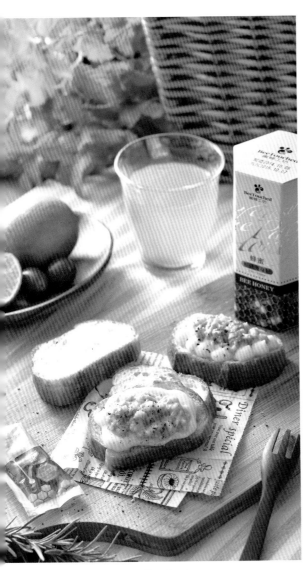

△90mm F11 1/125秒 ISO160

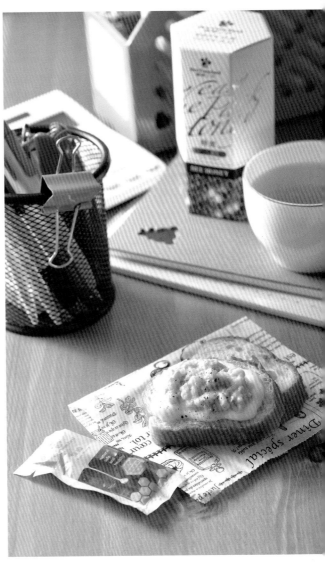

△90mm F11 1/125秒 ISO160

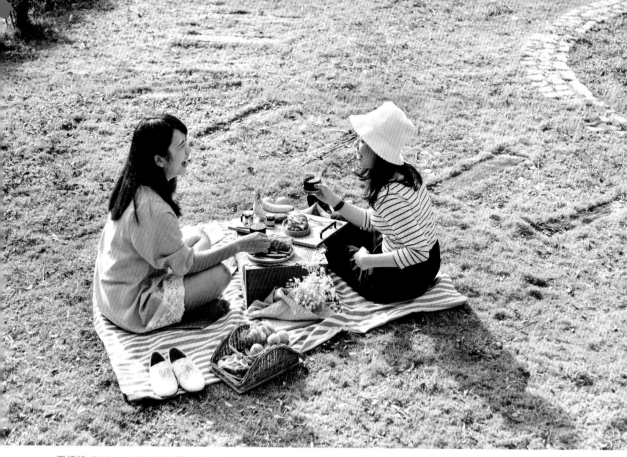

黑橋牌 △62mm F4 1/250秒 ISO160

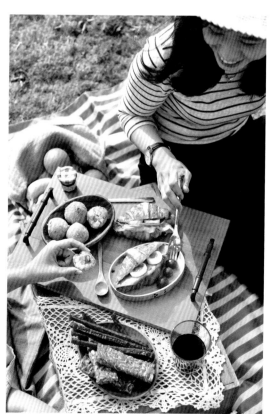

這一組照片主要是賣肉乾的,就如同之前所說,若是在DM或網站上,只呈現商品包裝或是內容物的去背照片,是沒有辦法引起消費者的注意,當你用不同的方式做行銷,將商品帶入生活之中的情境,如此所做出來的視覺性與行銷的靈活性,才能引起消費者的興趣。

這組戶外拍攝完全採用自然光,利用1月下午的陽光,約3點左右的光線,拍攝時攝影師到現場的第一件事,那就是判斷光源,光源決定後,再決定人物與商品要在哪裡落腳,進行野餐拍攝,由於戶外光線不穩定,所以要抓緊時間,不然太陽光很快就會變得越來越弱,色溫也會慢慢改變喔。

黑橋牌 ◁58mm F4 1/250秒 ISO160

利用不同的道具搭配與光線運用，是不是就能感受到截然不同的空間場景呢。

面對不同的食物，要有不同的餐桌與燈光搭配

　　拍攝美食攝影有個很容易被大家忽略的重點，那就是拍出符合店家品牌形象的照片。這話怎麼說呢，如果今天你拍的店家是義式餐廳，然後你用竹簾，一些很中式風格的道具餐具來做搭配，把義大利麵搞得很像牛肉麵的氛圍，整個感覺當然就不對味；或是今天拍攝中式糕餅，然後你用很西式的容器餐具去搭，感覺也會很不對味，但混搭沒什麼不好，現在也越來越多餐廳業者賣中餐，裝潢卻非常的大膽創新，所以用料理來區分照片屬性並不是絕對，而是要看客戶的品牌形象與定位，來決定拍攝的風格，所以拍攝前與客戶的準備工作之一就是要仔細溝通。

Bistro Smith △52mm F5 1/80秒 ISO500

　這是一間餐酒館，整體的調性偏暗色，所以我拍攝時會儘量以單燈，希望能表現出暗中帶亮的光感，搭配的道具大都以酒或氣泡水，或是店家的調飲為主，因為是餐酒館輕鬆的氣氛，所以擺設也會刻意營造出隨性感。

▷24mm F4 1/250秒
ISO320

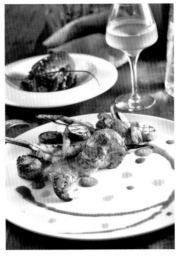
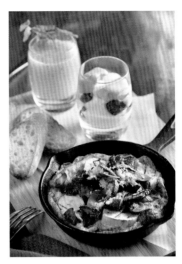
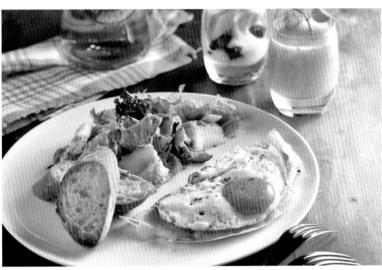
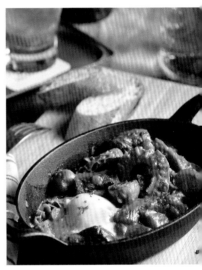
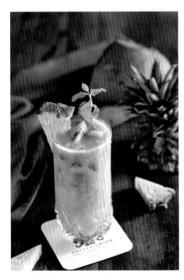

昏暗中帶亮的光感,加上料理本身的呈現,是不是有餐酒館的氛圍呢。

不同的食材，要搭配不同的擺設與打光

前面介紹了西式的餐酒館，這邊就來介紹中式氛圍的美食攝影拍法

上海洋樓

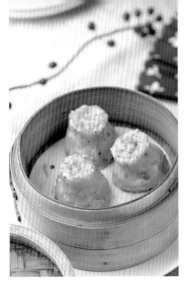
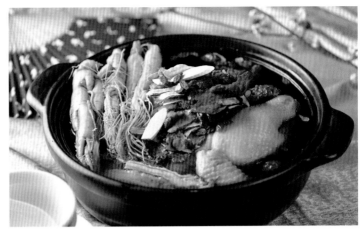

　　這是一間上海菜餐廳，裝潢採現代明亮紅黑配色的中國風，看過現場環境後，我決定用店家的桌布為底，整體的光感設定在明亮晶透，利用中式餐具與小道具竹簾等，營造出我認為適合這間店的基調。拍攝這類菜色時，有個重點要特別強調，當廚師本身沒有太多拍攝經驗，這時候攝影師的經驗值就很重要，因為通常廚房出餐時，很多菜色最後都會被醬汁直接蓋住，而看不出來是什麼東西，例如避風塘肥腸(左下圖)，這道剛出來時，料與肥腸是整個混合在一起，經過與廚師的溝通重做後，最後的呈現才會是這樣。霸王肥腸(右下圖)這道也是經過微調，把肥腸、辣椒和蔥再重新調整位置。

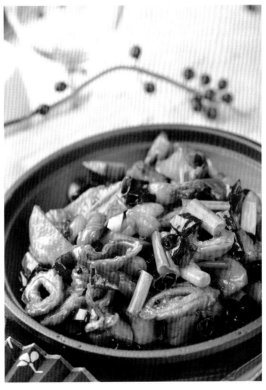

△90mm F9 1/125秒 ISO200　　　　　　　　△105mm F8 1/125秒 ISO250

豐富或簡約的差別

　　對於新手而言，剛接觸到美食攝影，對於桌面的擺設到底是要豐富的擺設或是簡約的風格，兩者之間是豐富的比較簡單，還是簡約的比較好入門呢？其實沒有標準答案。

　　但對我而言，簡約風格反而是比較難的，因為這就考驗打光的功力還有對於食物的敏銳度。主要是因為簡約的畫面，所有的視覺焦點沒什麼好分心的，就是集中在食物上，所以拍得好壞很容易一眼就看出；相反的，豐富的畫面因為有情境，所以視覺很容易被吸引到整個畫面，而不會只集中在食物上。

　　對於客戶來説，要用豐富的情境來處理畫面，或是簡約地拍攝來強調食物本身，這就要看客戶的屬性來決定適合哪種風格，所以拍攝前的開會就很重要。

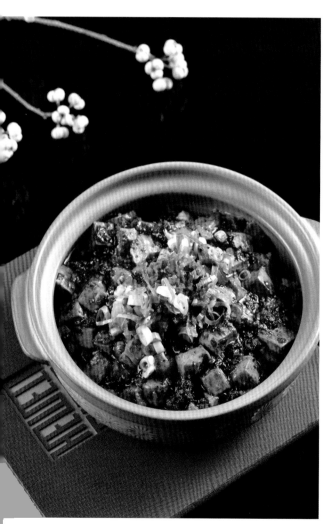

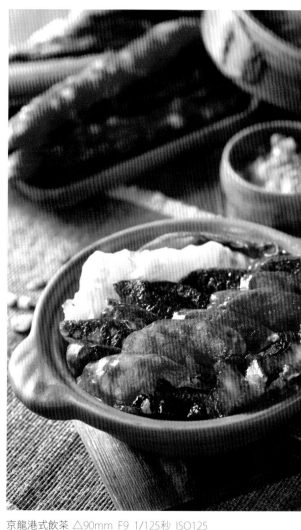

台北諾富特 △105mm F11 1/125秒 ISO250　　　　　京龍港式飲茶 △90mm F9 1/125秒 ISO125

　　同樣是中餐，不同的底色就會產生不同的感覺。左圖是華航諾富特的中餐廳，右圖則是外帶式的燒臘飯，由於屬性不同，所以拍攝時用不同的表現方式，簡約與豐富的比較。

一盞燈，兩盞燈比較

△90mm F13 1/125秒 ISO160

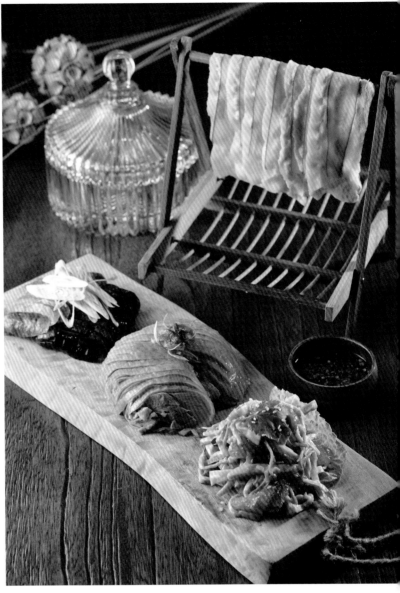

飯BAR △90mm F11 1/125秒 ISO160

關於打燈，到底要打幾盞燈才夠，這個問題永遠沒有標準答案。

對我而言，比較多的情況我都是用一盞燈而已，暗部常是用反光板做補光即可。而較為資深的攝影公司會用比較多燈的拍法，一方面是習慣，另一方面是多燈可以讓細節呈現的更清楚。

但我喜歡用單燈的原因很簡單，很多時候，「感覺」會比「清楚」來的重要。一張照片之所以吸引人，並不是因為拍的清楚，而是照片的氛圍。這就好像一個人的穿著，全身都是名牌並不等於就是時尚、就是好看，重點還是回歸到要怎麼穿搭。

所以，氛圍是我拍攝的準則，而不是清楚或全部都要亮的照片。

Ch.2 實拍範例

日式料理

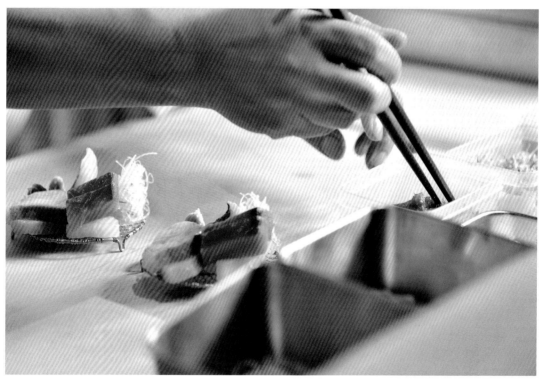

水舞稻葉 △120mm F4.5 1/125秒 ISO400

日式的美食料理其實很廣，舉凡拉麵、抹茶製品、燒烤，居酒屋、壽司……等，都屬日式的美食，這邊所舉的範例是以居酒屋裡販售的料理為主。關於日式的拍攝，食器是非常重要的一環。其實不管任何風味的美食拍攝，食器永遠會影響照片所呈現出來的感覺。所以食器選對了，照片大概就已經成功一半。

水舞稻葉 △90mm F11 1/125秒 ISO125

日式料理的精緻度很重要，但這不是美食攝影師能夠主導的，因為畢竟做菜的是廚師，攝影師只能依現場覺得不足的地方與廚師溝通討論。但只要是廚師，基本上就有一定的功力可以應付擺盤上的需求，拍攝現場攝影師只要注意菜色的呈現是否有因為醬汁或配菜擋住主要食材，或是海苔是否受潮，生菜是否失去光澤……等料理上的細節。當你的料理本身就很精緻，背景就不用帶入太複雜的元素，如此觀看者才能將視線集中在料理本身。

作田日式料理 △90mm F7.1 1/125秒 ISO125

作田日式料理 △90mm F10 1/125秒 ISO125

角度的選擇帶來不同感受

同樣一道菜，完整地拍攝整個盤子，與稍微裁切，拉高角度，再帶一點有味道的食器陪襯，利用不同的角度與構圖，照片的感覺是不是完全不一樣了呢！

因為日式料理很多是生食，例如魚卵，生魚片，所以打光的重點要著重在透亮感，呈現食品的光澤與新鮮度。這幾張的主燈都是放在食品的後側方，於主燈的對角線位置再放置反光板以減少明暗反差，或是再補一盞加上透光傘的副燈，讓正面的細節不至於太暗。不管什麼顏色的底板，只要光線以逆光的方式打，食物就會產生晶透感。

作田日式料理 △90mm F10 1/125秒 ISO125

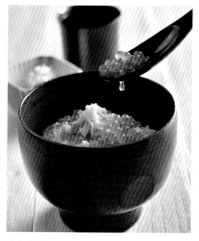

水舞稻葉
△90mm F9 1/125秒 ISO125

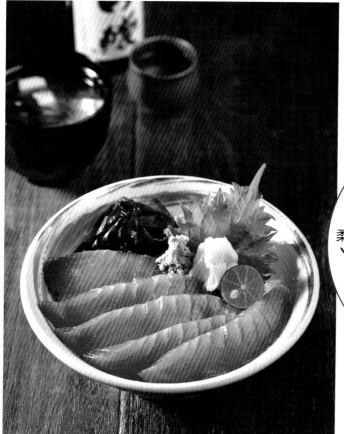

德朗日式 △90mm F9 1/125秒 ISO125

燈架在主食物的左後方，從上往下打在食物上，如此一來就能讓生魚片呈現晶亮透光感。

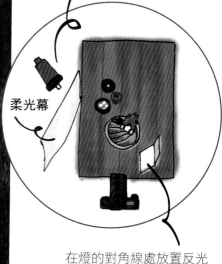

柔光幕

在燈的對角線處放置反光板，可以削弱陰影的暗部，讓主體更為明顯。

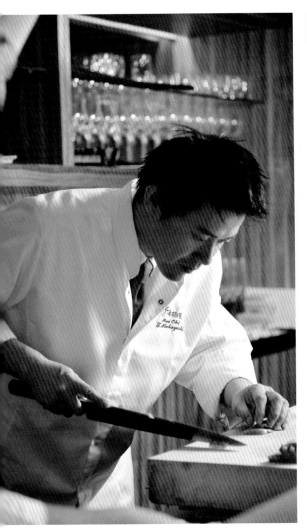

水舞稻葉 △98mm F4.5 1/125秒 ISO400　　　　極炎無二 △65mm F4 1/50秒 ISO320

職人精神

　　日本料理很強調職人精神，所以拍攝廚師工作的神情對餐廳來說，都是很不錯的行銷題材。拍攝這類型的照片，最難的部分就是佈光。

　　因為很多時候餐廳廚房都不會太大，加上烤煮的食物很容易就熟透，一直重拍對餐廳來說也是食材的耗損與浪費，拍攝前的測光就要非常精準。拍這類型的照片我比較常用外接式閃光燈加無線觸發器，一來不需電線移動方便，二來體積小，適合在廚房佈光時的機動調整。

　　打光時我會以現場光源為主，真的不夠的地方再用閃燈做補強，因為烤爐的火本身就有光，所以要注意閃燈的出力不要太強，避免把火爐的火焰給壓過去。

極炎無二 △90mm F9 1/125秒 ISO125

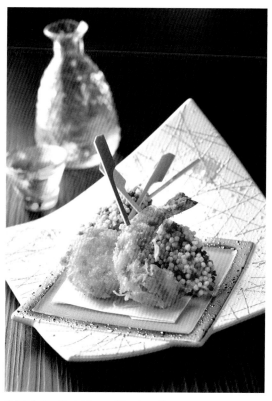

作田日式料理 △90mm F8 1/125秒 ISO125

水舞稻葉 △120mm F9 1/125秒 ISO125

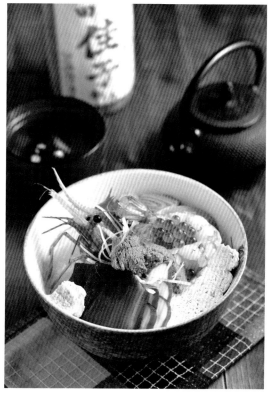

源屋 △90mm F8 1/125秒 ISO80

光線的掌握一直是攝影師必須不斷學習與探索的。什麼時候該亮，什麼時候該暗，永遠沒有標準答案，全看你想賦予這間店的這道菜什麼感覺；又或者，這間店的這道菜，給了你什麼感受。

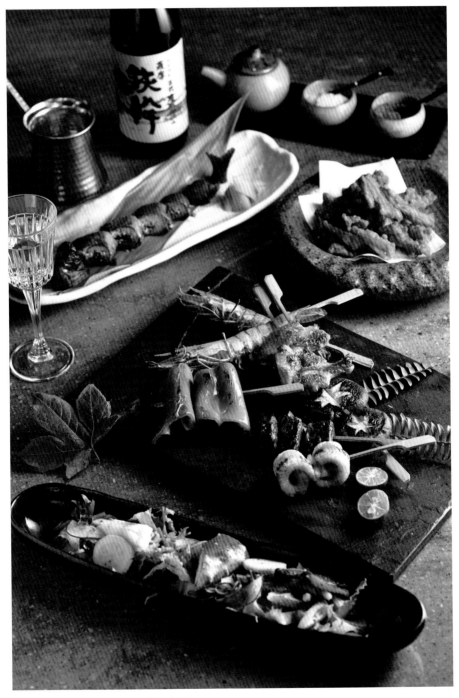

極炎無二 △90mm F9 1/125秒 ISO125

飲品

在台灣夏天的時間比冬天還要長很多，所以賣飲料的業主當然就會很多，而且競爭激烈，舉凡像是台灣特有文化：手搖茶飲，到餐廳的飲品，果汁，甚至是沖泡式飲品，冷的，熱的，濃縮式、粉狀式，各式各樣形式的飲品，都一樣需要美食攝影的精彩呈現，如此才能在競爭激烈的市場中，脫穎而出。

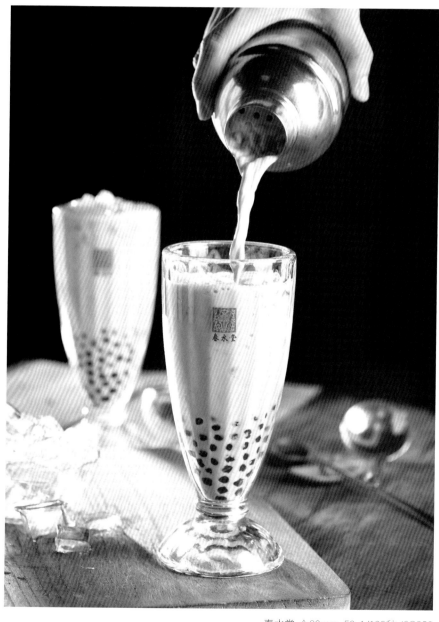

春水堂 △90mm F8 1/125秒 ISO250

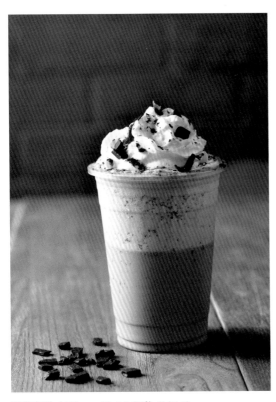

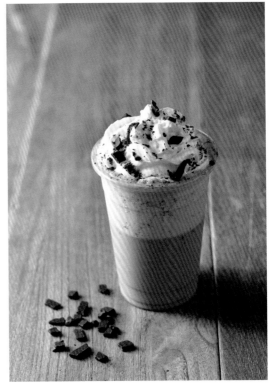

開普咖啡 △90mm F9 1/125秒 ISO160　　開普咖啡 △90mm F9 1/125秒 ISO160

角度

拍攝飲品我認為有個重要的關鍵就是角度的拿捏，當業主把飲料上桌時，我會仔細觀察飲品的特性，是以上面裝飾為主，還是要表現飲料本身的層次，杯子是透明玻璃杯，或是馬克杯，都會影響拍攝的角度與用光。

同一杯飲料，不同的角度就會產生不同的感覺，這款業主和我選的一樣，選擇這張(左上圖)，將相機放在跟飲料同高的角度拍攝，可以表現出這款摩卡冰沙的高度與層次，又可以帶到灰色磚牆的景增加空間感，相反的，右上圖就比較沒有把這杯飲品的特色表現出來。

同一杯飲料，不同的角度就會產生不同的感覺。

這兩款其實是很像的飲品，只是一個是利用窗外的陽光以及植栽當做背景，另一款則是在室內用茶的感覺，所表現出來的感受是不是完全不同呢。

　　這張(左下圖)的打光得要特別強調一下，於拍攝時，我把棚燈架設在飲品的左後方，加上柔光幕，右邊補了反光板減少反差，最大的不同就是相機上腳架，把快門放慢到1/30秒，為什麼呢，因為我要的是背景的光線進來多一點，如果快門一樣是1/125秒，背景光就會不足，這點是讀者要注意的地方。

　　有一句話是這麼說的，主體光吃光圈，背景光吃快門，就是在說這種情況。

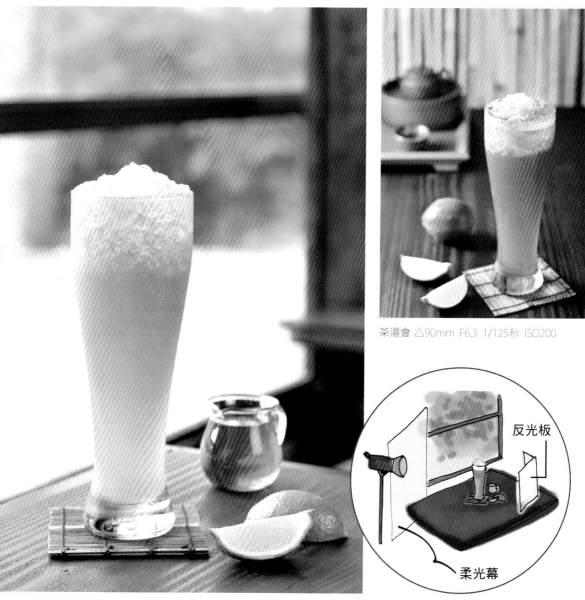

茶湯會 △90mm F6.3 1/125秒 ISO200

反光板

柔光幕

茶湯會
△90mm F9 1/30秒 ISO250

　　其實這張的主光不是棚燈，而是外面的太陽。棚燈在這幅畫面裡算是勾出飲品側邊層次的作用而已。既然是利用太陽，我的快門速度就放慢到1/30秒，外面的光線才能充分進來。

異人館 △90mm F9 1/25秒 ISO125

　　這張也是如此的拍法，因為外面的光線很美，剛好灑落在植栽上，於是我把相機架上三腳架，放慢(拉長)拍攝秒數，讓光線能充分地進入鏡頭內。

拍攝飲品，如果想要呈現晶透感，加入大量冰塊，然後把燈架設在飲品的後方，前方再補反光板即可。拍攝時要注意底板的選擇，因為底板顏色會呈現在玻璃杯裡，所以若是要拍出茶飲店的清透感，建議用白底的方式來拍攝，如此飲料的顏色才不會受到底板的干擾。

蜂蜜工坊 △90mm F8 1/125秒 ISO200

蜂蜜工坊

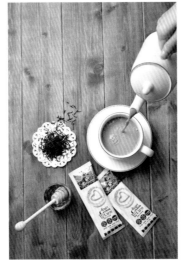

蜂蜜工坊

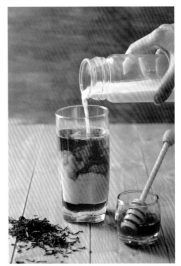

蜂蜜工坊

法蕾熊手工舒芙蕾

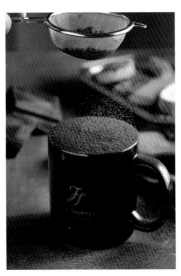

法蕾熊手工舒芙蕾

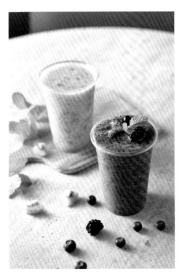

開普咖啡

　　不同角度與不同的佈光搭配，決定了這款飲品給消費者的感覺。美食攝影，其實重要的不是你多會打光，而是你想怎麼呈現，打光只是技法之一，來協助你完成想呈現的畫面。這就是攝影師的價值所在。

披薩

　　披薩(pizza)發源地於義大利的那不勒斯，在全世界都相當受到歡迎，做法簡單易上手，在發酵的麵團上抹上番茄醬，加上任何喜愛的配料，最後放上起司，烤箱出爐後便是超級美味！

　　台灣近幾年，pizza的演變也非常大，從早期的厚皮、電烤箱的做法，到現在改為薄皮，強調窯烤、柴燒的風味。從以前的連鎖模式，到現在各式特色小店，pizza行動車的經營模式，非常的多元。pizza給人就是一種異國、隨興、方便、輕鬆的料理；所以拍攝時，只要掌握以上的特點，就可以很容易地拍出合適的感覺喔！

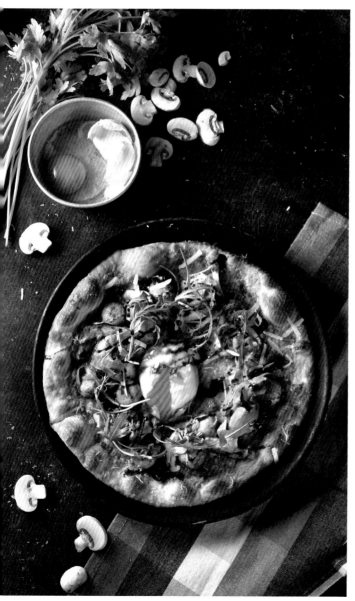

△50mm F5.6 1/125秒 ISO400

ita 義塔 ◁50mm F9 1/125秒 ISO125

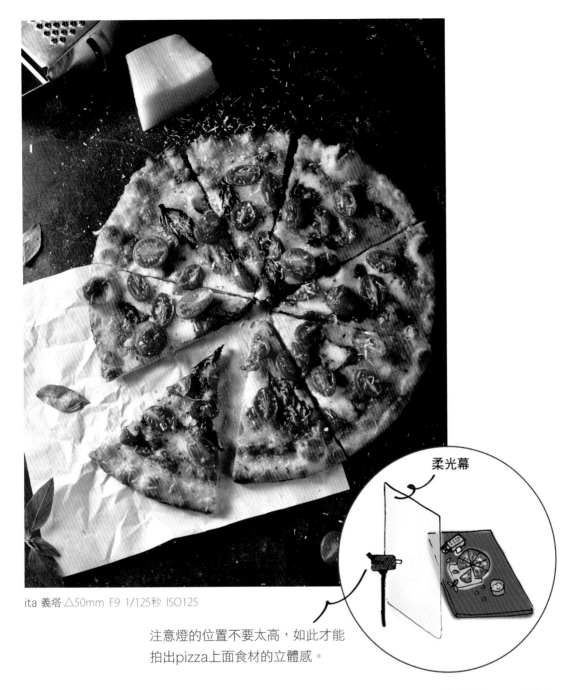

ita 義塔 △50mm F9 1/125秒 ISO125

柔光幕

注意燈的位置不要太高，如此才能
拍出pizza上面食材的立體感。

　　拍攝pizza時有個最需要注意的地方，那就是上面鋪的餡料要依狀況來調整生熟度，不然烤出來雖好吃，不過在照片看起來可是會一點也不美味和不夠立體喔。

　　以這款瑪格莉特來說，原料就是番茄、莫札瑞拉起司、羅勒葉鋪滿料後進烤箱，呈現的結果就會比較平面，所以我們在出爐後再放入些許的番茄和羅勒葉，最後再灑上起司粉，想呈現出手做剛出爐後的感覺，來表現出輕鬆隨興的用餐氛圍，所以刻意在周邊放入相關物料如麵粉、器具、羅勒葉和番茄……等。

　　燈的布局方式非常簡單，左邊柔光幕加裸燈，燈的高度比pizza高些即可，如此才能表現出立體感喔！

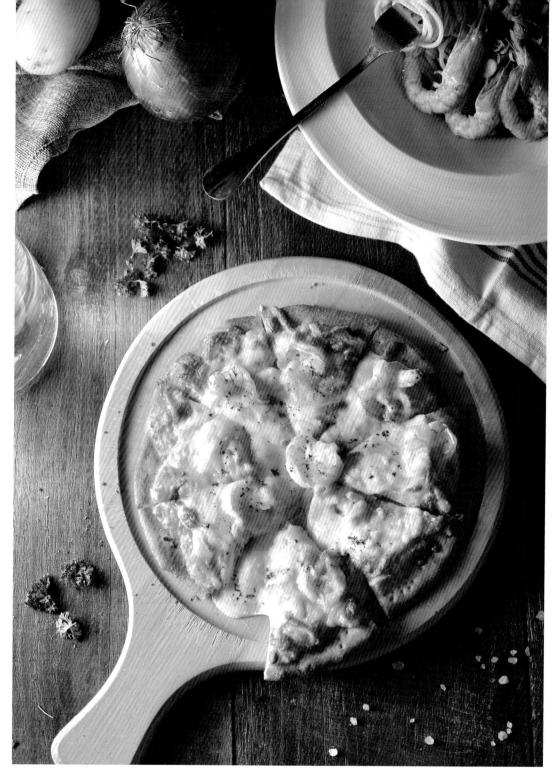

△90mm F9 1/125秒 ISO160

　　若希望畫面豐富，也可以搭配義大利麵來做拍攝，或是搭配分享盤、調味料、飲料……等，
重點就是不要太拘謹，不然就少了pizza這種方便享用的美食特性了。
　　燈的布局方式跟前一頁的相同，左邊柔光幕加裸燈，燈的高度比pizza高些即可，切記，這樣
才能表現出立體感喔！

料理之外其他的表現手法

單純的美食攝影是基本，帶入其他相關的表現方式，更能為主題加分，提升形象，加強曝光並吸引觀者的注意力。這就是考驗攝影師經驗和創意的時候。

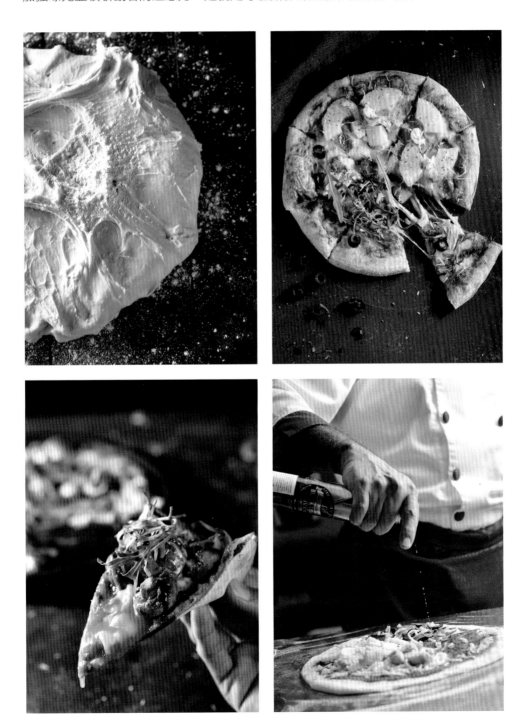

港式

　　回想生活中港式茶餐廳的記憶畫面，有人推著餐車在人龍中來回穿梭著，吃飯時瓷器餐具所產生的敲打聲，一籠籠熱到冒煙的港式燒賣、叉燒包、奶黃包，以及看到師傅現點現包，客人大聲聊天吃飯的感覺，所以拍攝港式料理就可以依循心中的記憶與印象來想像畫面。

　　很多時候美食攝影是要搶時間拍攝，等菜上桌東調一點，西調一點的，到了都OK時，菜的狀態就已經不行了，所以要拍出剛蒸出來熱騰騰的感覺，可以先請店家拿一個蒸籠來定位，等光線與氣氛都設定好時，就可以直接對調後拍攝，如此才能拍出剛出爐最有活力的燒賣。於畫面的右後方放置柔光幕和一盞裸燈，燈的位置大約高於食物60公分，為的就是讓蒸籠裡的光線充足。於畫面左前方放置反光板，減少反差即可。

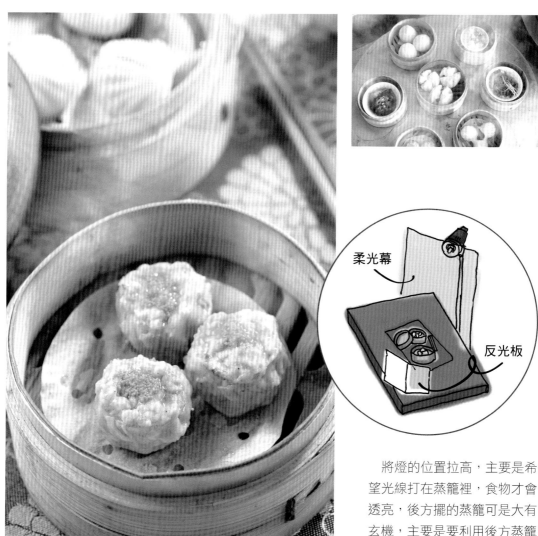

柔光幕

反光板

京龍港式飲茶　△105mm F8 1/125秒 ISO250

　　將燈的位置拉高，主要是希望光線打在蒸籠裡，食物才會透亮，後方擺的蒸籠可是大有玄機，主要是要利用後方蒸籠的暗部來襯托出煙的存在感。

為了要讓客人一眼就看出內容物，也可以刻意撕開食物，露出內容物，將會讓這道料理更吸引人，用手扳開流沙包的感覺，而不是用叉子或刀子，為什麼呢？因為這才是我們直覺式的吃法，拍攝時也要注意這點，照片才會更貼近生活感。

何時要露內容物，該露哪個方向、露出的內容物需要額外處理過⋯⋯等細節。這些就是一個專業美食攝影師的經驗與價值。

△105mm F8 1/125秒 ISO160

△105mm F8 1/125秒 ISO160

微風岸 △105mm F6.3 1/125秒 ISO320

很多時候，剖開並不會如我們預期的樣子，這時我都會分兩部分處理：

①選最好的外皮，

②找最好看的蝦子，然後再把它們組合在一起。

拍攝包子、水餃、麵包⋯⋯等有內餡露出來的食物，都可以這麼拍。

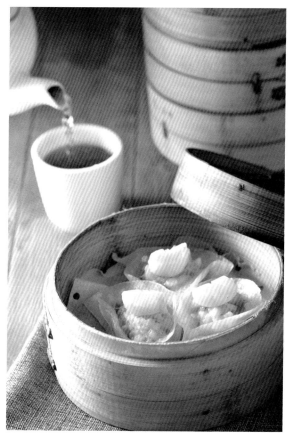

△50mm F2.5
1/125秒 ISO500

▷50mm F2.5
1/125秒 ISO500

　　讓食物加分的好方法，就是在食材或做法裡面多下點功夫來做宣傳與介紹，如此就需要拍攝後台製作的畫面，每個廚房的環境與光線，大小和動線都不同，所以拍攝前先進廚房勘景，想好想要的畫面取景要擺哪裡，光線要擺哪裡，之後再帶燈進去，才不會影響現場人員的作業。

　　就如上圖這兩張，是直接在蒸氣孔上方拍攝的，拍攝現場雖然很熱，不過所呈現出的食物活力與蒸氣感，是拍攝一般桌上餐點所無法比擬的。

包裝禮盒

　　美食攝影的拍攝中，不免會遇到需要拍攝包裝禮盒的狀況。因為大部分業主當然是希望消費者不只看到的是內容物，還能看到禮盒的包裝，刺激購買慾。當然以我們自己本身就是消費者的立場來說，看到禮盒的樣式絕對也是送禮選擇的關鍵之一。

　　不管是什麼禮盒，打光的重點只有一個，剛好是跟美食攝影相反的佈光方式，那就是順光。因為拍攝禮盒不外乎就是要消費者看清楚精心設計的包裝，這時若用逆光的方式，包裝主體的亮度會比較暗。不過當然也不是全然地都要以順光來拍攝，當你的包裝屬於瓶裝類，需要透光時才會好看，這時就要用逆光來表現。

春水堂 △50mm F5.6 1/125秒 ISO200

春水堂
◁48mm F6.3 1/125秒 ISO250

春水堂 △105mm F5.6 1/125秒 ISO250

對於一些比較特殊的包裝，我都會習慣完整組合拍一張，再針對需要強調的包裝細節部分做局部拍攝，主要是考慮到業主到時候行銷設計上的運用。

完整圖和細節圖都有的話，對於禮盒的DM設計，介紹上會有更多元的發揮空間。這點是攝影師也需要考慮到的。這張（上圖）我在禮盒的左右兩側各放一盞燈，打出均勻的柔光。

針對包裝的細節做局部拍攝，可以表現出紙的材質和刀模的細節。因為此款包裝有燙金，所以拍攝時要注意燙金部分的反光表現，訣竅就是可以在包裝上方補上反光板，去反射燙金部分即可。

同樣的包裝，這張（右圖）則是利用自然光，下午的太陽透過戶外的植栽曬出樹影，我就將包裝直接放在地板上，迎合光影的位置來擺放包裝，是不是也有不錯的效果呢！

蜜蜂工坊 △90mm F8 1/125秒 ISO200

當你的包裝主體是玻璃瓶，需要透光才能表現商品的質感，這時就要適當地用逆光來拍攝。我的主燈放在畫面的左後方，因為是逆光，所以我在畫面的右前方也補了一盞燈，讓包裝的主體能更明顯。

柔光幕

法蕾熊手工舒芙蕾
△90mm F9 1/125秒 ISO125

法蕾熊手工舒芙蕾
△90mm F9 1/125秒 ISO125

因為要呈現蜂蜜的透光感，所以燈架在蜂蜜左後方，再利用柔光幕在罐子側邊映出漂亮反射，讓罐子更立體。此盞燈為主燈，出力較強。

主要是強調包裝，所以前方利用反射傘增加包裝亮度。此盞為副燈，出力較弱。

這兩張也是逆光為主的表現法，為什麼也會用逆光拍攝呢，讀者有沒有注意到這兩張雖然是放在包裝盒裡面拍，但重點還是食物本身，所以我一樣是以逆光為主，暗部的部分用反光板補光即可，讓整個畫面呈現比較有氣氛的光影。

因為數位時代的發達，大量的攝影師與大量的需求，激發出了不同的火花，以往傳統攝影對於包裝嚴謹的打光與講求銳利度的拍法，並不是唯一的選擇。越來越多業主反而喜歡不同感覺的表現，例如大特寫，自然光，更模糊的景深……等，反而更著重於感覺上；對於攝影師來說是個挑戰，唯有不斷地大量閱讀，多看看各種不同雜誌以增加靈感，勇於創新與嘗試，才不會在數位時代裡遭到淘汰。

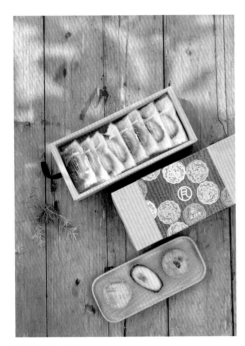

鴻豆咖啡王國

唐墨

凱瑟琳娜

鴻豆咖啡王國

甜點

這張甜點照很明顯一看就知道它是在什麼季節會推出的，一方面是它的造型，再來就是我利用糖粉，來營造出下雪的感覺，一來很適合甜點本身，二來可以讓畫面產生動感，進而吸引消費者。只要再搭個標題，耶誕限定的海報馬上就很有感覺了。主燈放置在畫面左邊，前面加柔光幕，甜點旁則放白色反光板來做補光。

芙甜法式甜點
◁105mm F8 1/125秒 ISO160

這張因為是想呈現春天感，所以燈光就會打偏亮，主燈放在鬆餅左邊後方約45度的地方，前面加柔光幕，鬆餅的右側放白色反光板，讓暗部有光，利用淋蜂蜜的瞬間讓畫面增加一點視覺效果。

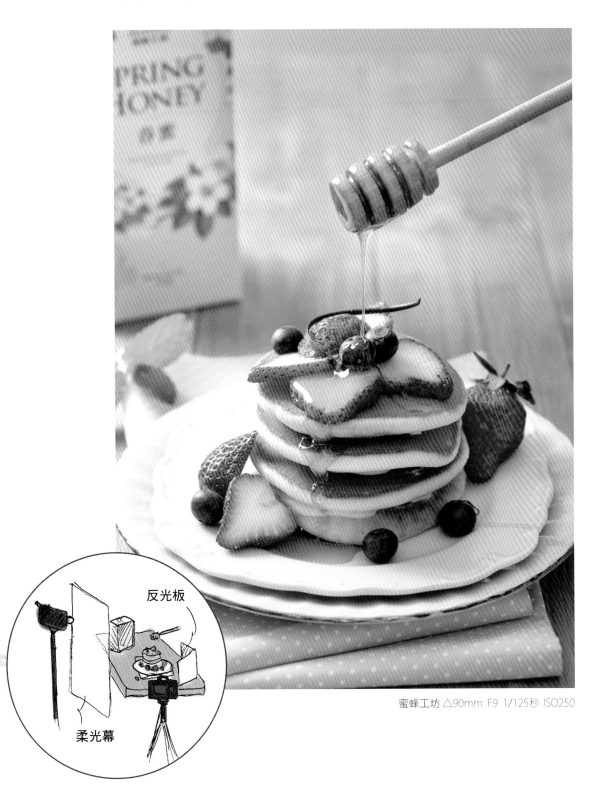

蜜蜂工坊 △90mm F9 1/125秒 ISO250

1% bakery △90mm F8 1/125秒 ISO125

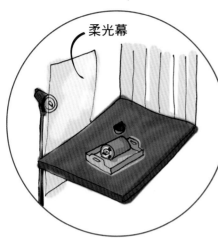

柔光幕

　　要格外注意燈與蛋糕切面的位置。燈若放置在太偏向逆光的位置，蛋糕切面會照不到光線喔。

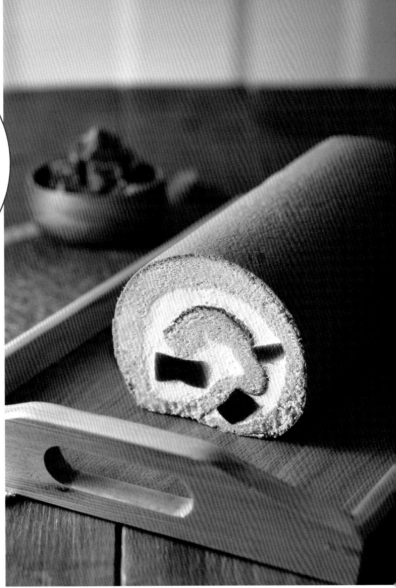

　　我只用單燈拍攝，為了讓蛋糕卷的正面看得更清楚，我的燈就放在物品左側幾乎平行的位置，如此一來，蛋糕卷的正面就會照到光，食物右方再放反光板讓暗部的細節更明顯即可。

　　拍攝卷類蛋糕或是長條類蛋糕時，我至少都會拍兩種形式的照片，就是未切與切過的。未切過的可以感覺得出蛋糕的長度，是一般業主一定需要的照片，然而卷類的蛋糕切過之後，可以擺的方式與構圖就會靈活許多，而且切過的感覺，是不是很像放在餐桌上，準備要享用下午茶的氛圍呢～

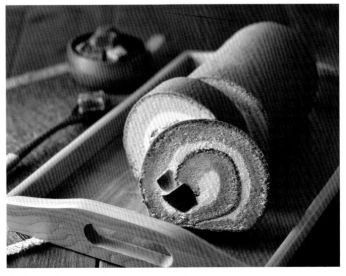

布里王子 △90mm F9 1/125秒 ISO125

陽光感的甜點

　　吃甜點的時間大多是在下午，所以營造出陽光感的光線，會讓人看了心情特別好，感覺就像是午茶時間到了。

　　但是要怎麼營造陽光感的光線呢？其實很簡單，只要在右後方(或左後方)，由上往下打一盞強光，注意影子的位置就大概知道燈擺的方向，暗部的地方一樣放反光板做補光即可。再來就是色溫的控制，大約控制在5300～5500K。只要營造出暖色調，就會馬上有舒服的陽光感。

柔光幕

反光板

鴻豆咖啡王國
▷105mm F5.6
1/125秒 ISO100

　　要呈現陽光感，所以將燈的位置拉高，出力增強，由上往下直打，照射在桌面上瓶瓶罐罐所產生的影子，就能為畫面增添不少層次感。

△105mm F6.3 1/125秒 ISO160

用比較明亮的呈現方式來表現出享用下午茶的感覺，可以是裝飾不經意地掉落在盤子上，搭配叉子感覺就像要準備開動，甚至是可以直接挖一口擺在旁邊，都是很好的表現方式。

但重點就是要符合需求，如果沒有商業考量，你可以依自己的喜好來搭配；但如果有商業考量，就要知道這張照片會用在哪裡，型錄、官網、報導或是形象海報，每個用途會有它的考量，所以商業攝影拍攝之前必須先與業主做好溝通。

異人館
◁105mm F8 1/125秒 ISO200

當你的甜點本身就很有造型時，那就把重點放在甜點本身，完全不需要給它更多的裝飾物，簡單就很好看，如此，才能讓觀眾的注意力完全集中在你所拍攝的甜點上。

△90mm F9 1/125秒 ISO125

法蕾熊手工舒芙蕾
△90mm F9 1/125秒 ISO125

　　其實甜點的拍法很多，可以很生活化的，如餅乾裝在烤盤上呈現出剛出爐的感覺，旁邊放置灑出的糖粉，加上咬了一口的餅乾，不經意灑出的糖粉，巧克力粉，搭配一杯飲品、餐具、相關的食材……等，表現出生活感的意境，我認為那才是美食攝影迷人的地方。這部分真的是需要時間的累積與平時的觀察和不斷地揣摩。

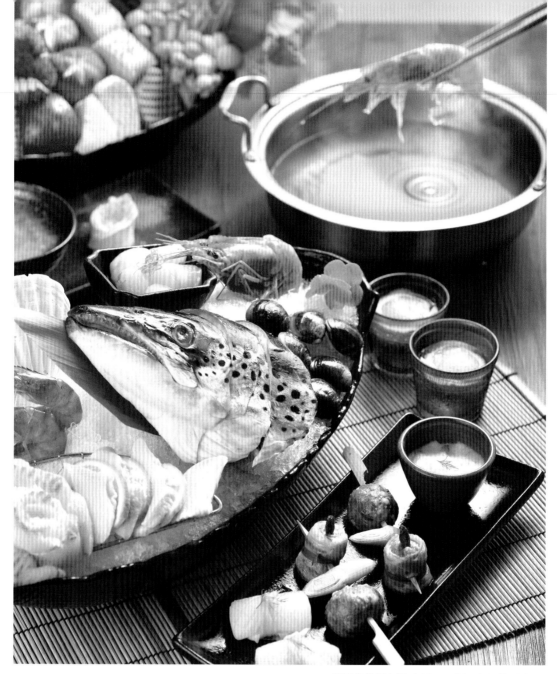

聚北海道昆布鍋 △90mm F8 1/125秒 ISO160

火鍋

　　台灣人非常愛吃火鍋，從平價的迷你個人鍋，CP值高的火鍋吃到飽，到重視食材與服務的單點高檔火鍋店，各式各樣的選擇，滿足所有饕客口味與預算的需求，所以美食攝影很容易就會拍攝到鍋物。火鍋看似豐富，感覺應該是很好拍的類別，但其實不然；主要是因為大部分單點的小菜如餃類、甜品，都屬於小東西，單拍感覺會很單調；肉類就更麻煩，現切的一旦切好超過30秒，就會開始塌陷。以下就針對拍攝火鍋時會遇到的問題和大家分享吧！

飯後甜品是很多餐廳比較不重視的項目，但現在也慢慢有很多餐廳反其道而行，重視這看似微不足道卻能為一頓飯畫下完美句點的甜品。這間以單點為主的餐廳就是如此。

　　拍攝前先觀察拍攝的主角，它的重點是果凍裡面有桂花，所以我就請業主以堆疊整齊的方式來拍攝，用特寫來突顯其中的特色，由於湯品，我希望能有透亮感，所以把燈架設在左後方，利用逆光的方式讓甜湯表面呈現反射光澤，如此會讓這道甜品看起來更晶透；另外還嘗試了撈起的動作，甜湯滴下去的瞬間，是不是又有另外的感覺呢。

△90mm F9 1/125秒 ISO250

金荷涮涮鍋
◁90mm F9 1/125秒 ISO320

湯頭是一間火鍋店很重要的靈魂，所以許多業者都想呈現給消費者，同時說明自家餐廳的湯頭特色，連帶傳達出我們是重視食材的餐廳。只有一鍋湯拍起來當然會很平淡，所以我表現湯頭的方法就是舀湯來拍。當然你的湯一定要夠熱，有點熱氣的感覺更能為畫面增加張力，為了表現湯頭口味，我會擺放相關食材做點綴，如此消費者就能一眼看出店家的訴求。如果想要拍出水面反射的亮光，只要把燈放在鍋物後方即可。

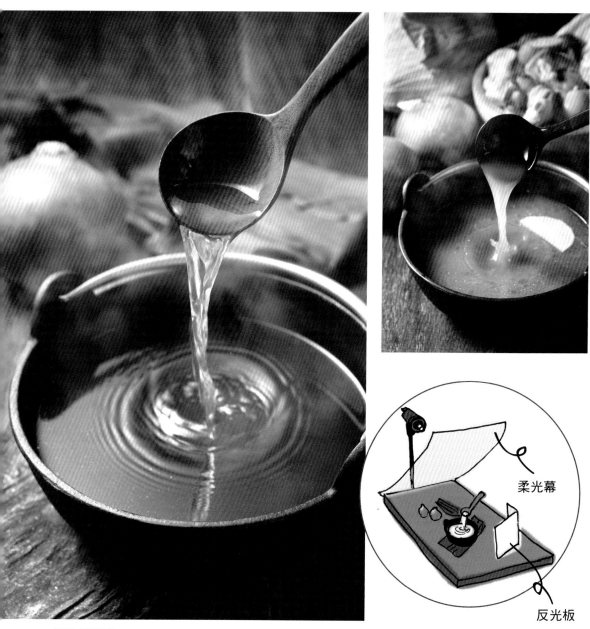

柔光幕

反光板

湧日式涮涮鍋
△90mm F9 1/125秒 ISO125

　　我把燈架在食物的正後方，注意燈的位置非常重要，因為湯裡的反射就是來自於柔光幕加上燈的結果。這張作品中，燈的擺放位置讓拍攝變成背光，所以主體會變得比較暗，記得在主體前面補上反光板即可。

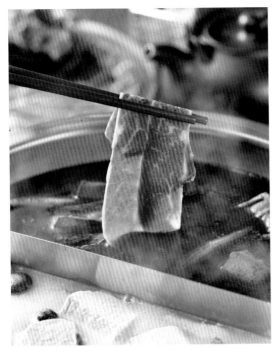

右京棧 △90mm F7.1 1/125秒 ISO125

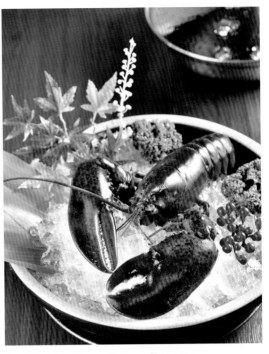

金荷涮涮鍋 △90mm F9 1/125秒 ISO200

　　因為日式料理很多是生食，例如魚卵，生魚片，所以打光的重點要著重在透亮感，以呈現出食品的光澤與新鮮度。這幾張的主燈都是放在食品的後側方，於主燈的對角線位置再放置反光板以減少反差，或是再補一盞加上透光傘的副燈，讓正面的細節不至於太暗。不管什麼顏色的底板，只要光線從逆光的方式打，食物就會產生晶透感。

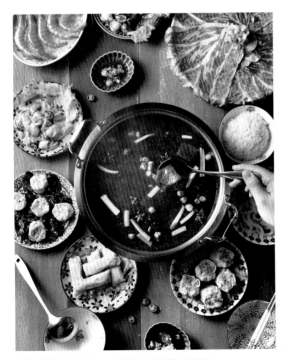

春囍打邊爐 △40mm F6.3 1/125秒 ISO200

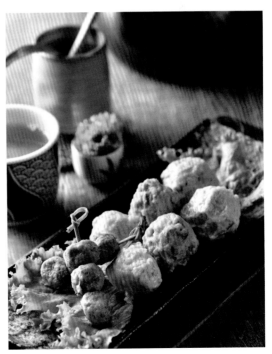

右京棧 △90mm F8 1/125秒 ISO100

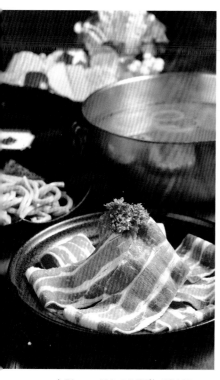

△90mm F11 1/125秒 ISO125

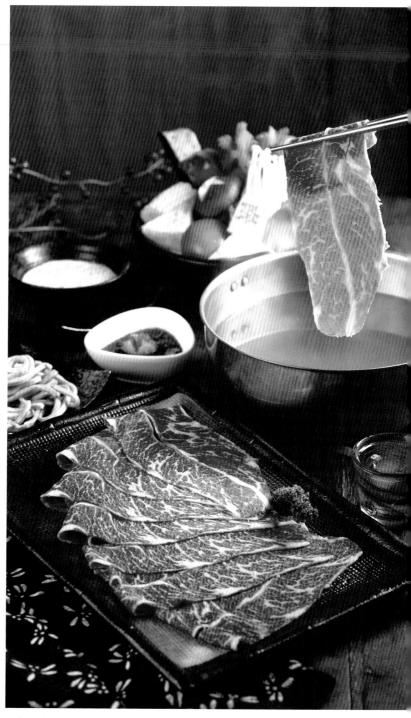

聚北海道昆布鍋 △90mm F9 1/125秒 ISO125

　　肉類最大的問題就是容易塌陷，容易出水，加上往往很多店都是用平盤平放的方式呈現，所以很難拍出其特色。拍攝前我都會請業主給我待會裝肉的盤子，先做畫面的定位與燈光設定，待肉裝盤好後立刻上桌拍攝，只有30秒左右的時間，肉就會開始塌陷，所以事前的準備工作要非常充足。

湧日式涮涮鍋
◁90mm F11 1/125秒 ISO200

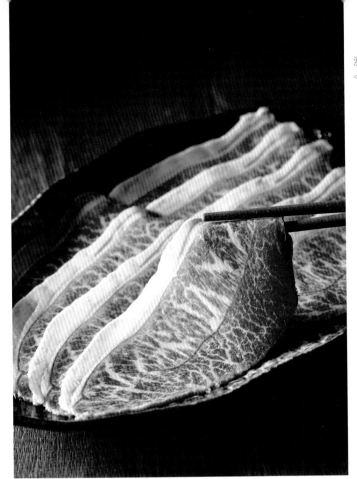

◁90mm F9 1/125秒 ISO125

一盤單純的肉，又怕畫面太單調，所以我時常會利用其他小菜或鍋物當背景，讓這盤肉不至於太孤單。不過如果想要呈現肉的高級感，我認為單純的背景加上光影變化，能讓畫面更有張力。

如上圖，只需要在畫面的上方加上簡單的文字說明或店家logo，是不是就更有質感了。這張的燈架設在畫面左方，加上燈罩做聚光，就能夠產生出這樣的感覺。

東南亞料理

身處於台灣這熱愛美食的寶島，美食的選擇非常多，各式各樣的餐廳都有，從中式的火鍋、麵食、簡餐、西式的早午餐、排餐、義大利麵、甜點……等，再來就是各種異國風味的料理，如泰式、韓式、印度料理……等。

拍攝異國風味料理我認為很重要的一點就是食器與配件的搭配，當拍攝異國料理，若是用中式的瓷器來擺盤呈現，背景搭配茶具或是雕花窗框，光是用想像的畫面一點都不異國風，面對如此要怎麼改進呢？

可參考東南亞給你的印象，是不是亞熱帶、椰子樹、芭蕉葉、藤編織品、木雕、石頭、帶有鮮豔色彩的布料、各式各樣辛香料……等的印象，拍攝前的準備工作，就準備幾種上述的元素來當背景點綴，這樣就能拍出帶有東南亞異國風情的感覺了。如此才能讓異國風味的食物透過照片就能感受到它的味道。

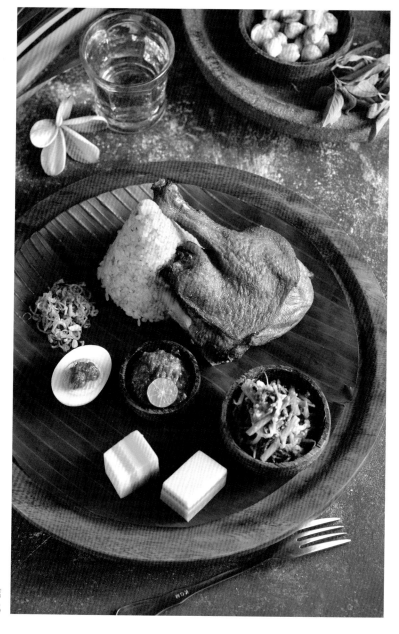

雞蛋花 異國風味美食館
▷90mm F9 1/125秒 ISO125

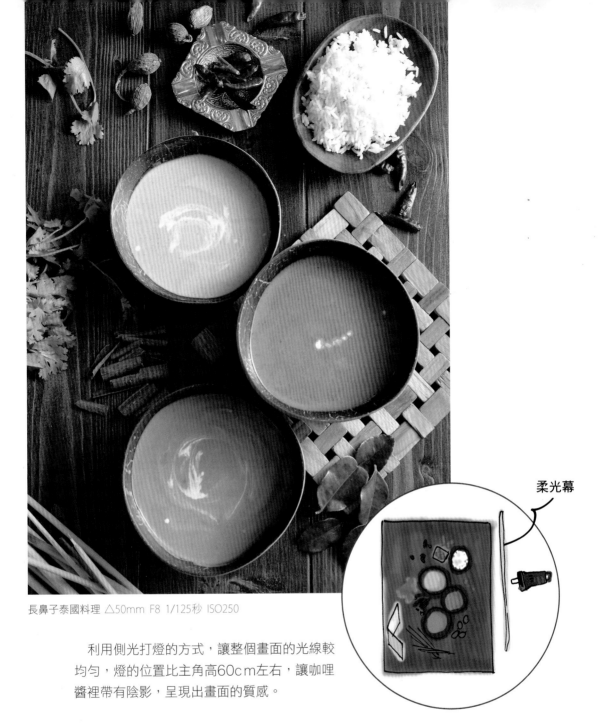

長鼻子泰國料理 △50mm F8 1/125秒 ISO250

柔光幕

利用側光打燈的方式，讓整個畫面的光線較均勻，燈的位置比主角高60cm左右，讓咖哩醬裡帶有陰影，呈現出畫面的質感。

這是一間泰國餐廳，店家主要強調咖哩，所以我用紅咖哩、黃咖哩和綠咖哩，用椰子殼做成的碗來裝盛，再搭配一些辛香料如辣椒、香茅、肉桂、香菜……等，完成了一張異國料理的主視覺。這張照片對於店家來說，不論是粉絲團的發布，或是外觀形象海報的輸出、菜單內的咖哩介紹，都可以使用，所以說一張好照片對於店家來說有非常大的效益。

這張的打光也非常簡單，為了凸顯碗裡醬料食材的顏色，燈不是放在食物正後方，而是右邊偏後一點而已，主要是因為正後方會造成碗裡醬料的反光，側邊打光就可以解決這個問題，所以說拍攝時攝影師心中就要有想要的畫面，打燈只是輔佐你去完成這個畫面，這是非常重要的觀念。

△90mm F9 1/100秒 ISO250

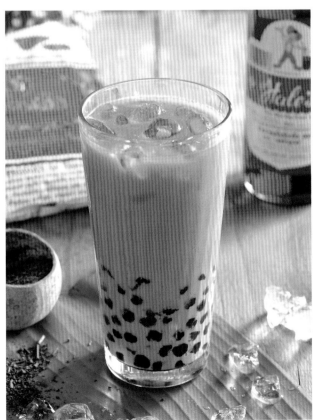

甜品與飲料的部分，若單單只有一杯飲料或一碗甜品的時候，會讓照片看起來比較單調，除非是刻意要留空間給設計人員編排或是去背使用，不然的話適當地搭配相關物料，如摩摩喳喳就可以用荔枝和椰子片，泰式奶茶可以搭配茶葉或是該奶茶的包裝，因為原料是泰國進口，所以當背景自然就很有泰式風味。這麼一來讓觀看照片的人，馬上就感受到這是南洋風味的東西，於是在內心自然而然產生了催化作用，這就是美食攝影師的價值。

◁90mm F11 1/125秒 ISO250

咖啡

　　每日精神之所在。這是我非常喜歡的一張作品，當時我先把光線佈好，請業主拿濃縮咖啡在我設定好的位置倒入杯中，本來要在吧檯內製作的咖啡，因為換到有光源的位置後，我就可以趁製作時把它拍起來。濃縮咖啡的油脂流動與冰塊融合的瞬間，非常的具有效果。

　　很多時候於拍攝時保持機警，許多精采的瞬間往往都是正在進行式的時候發生的，當意想不到的畫面出現時，你才能順利地抓住美好的一瞬間。那正是美食攝影最迷人的地方！

△105mm F5.6 1/125秒 ISO400

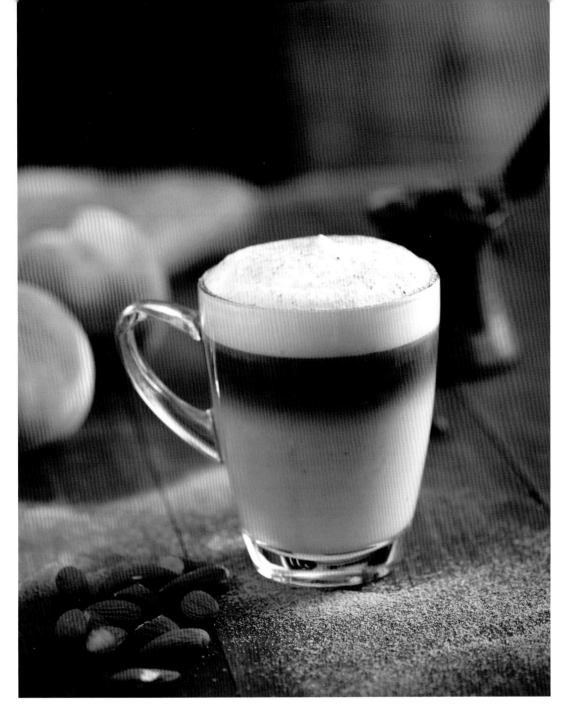

△105mm F5.6 1/125秒 ISO400

　　如果你想用照片就能大概表現出口味時，相關食材就是最好的表現形式。這也是目前美食攝影很多人會用的方式。當然我個人若是要搭配背景，會選相關食材或是配料，讓整個畫面配起來是合適且舒服的，那就是攝影師的功力與價值所在。

　　最忌諱的就是亂配，坊間很多拍得很粗糙的美食攝影，會很喜歡配假花假水果，例如咖啡後面就放向日葵，整個畫面就很不OK，所以搭配是很重要的細節，搭配前要想清楚為何而搭。

　　以這張為例，拍攝時要注意食材本身不要搶了咖啡的風采，所以我讓比較大顆的水蜜桃放在後面，用淺景深模糊掉，如此才能讓焦點回歸到咖啡本身。

燈放在咖啡左方後方一點點，利用倒下的咖啡罐擋住些許光線，製造層次感。燈的位置比咖啡高出20cm即可，主要是利用陰影表現出奶泡的高度。

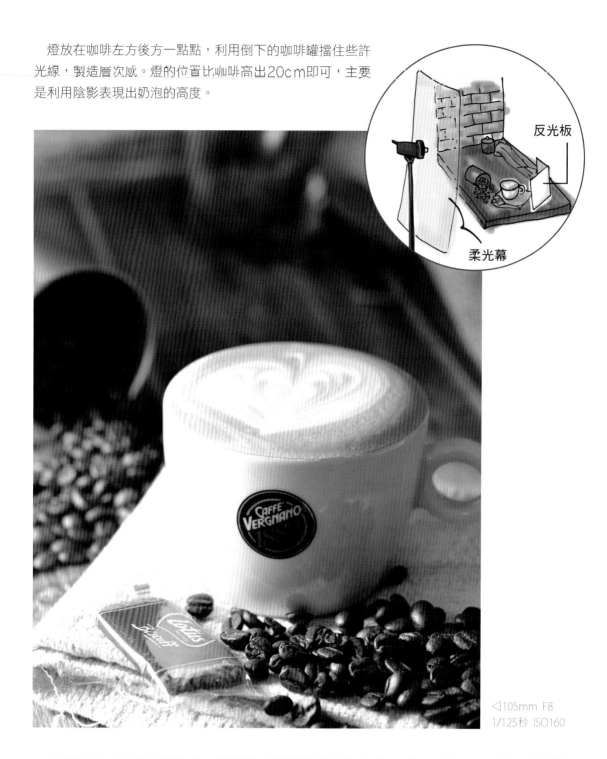

反光板

柔光幕

◁105mm F8
1/125秒 ISO160

如果業主本身的拉花是強項，就可以特別拍攝有拉花的咖啡。因為奶泡會消得很快，所以做此拍攝一樣要跟時間賽跑。建議拍攝前先用一樣的杯子定位，把光線與道具佈置完畢，就可以製作一杯完美的咖啡了，如此才不會讓咖啡奶泡最好的狀態因為佈光太費時而變了樣。

這張我把主光放在畫面左後方，高度比主體高了約30公分而已，為了就是利用陰影表現出奶泡的厚度，燈放太高的話畫面容易變得比較平。右前方補了個反光板讓咖啡豆有點亮度。如此即可完成一杯看起來超好喝的咖啡了～

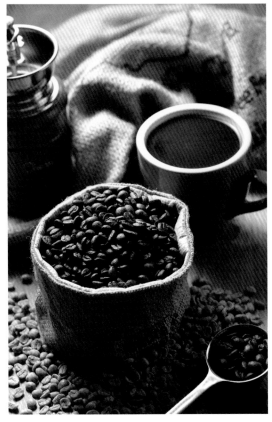

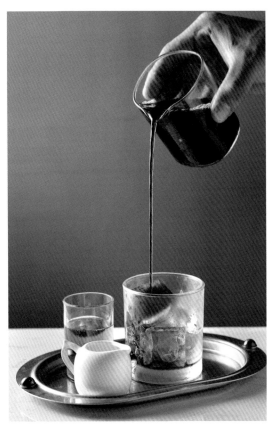

△90mm F8 1/125秒 ISO200　　　　　　　　　黑浮咖啡 △90mm F8 1/125秒 ISO160

　　每種食物的表現形式都有很多,你可以用看起來很正常的安全拍法,也可以打破框架來勇於嘗試新手法,例如右邊這張是冰磚咖啡,業主端出完成品時,咖啡跟冰磚是分開的兩個杯子,讓客人要喝時自己加進去,所以這款飲料直接拍的話就會平平的沒有亮點,於是我就提議拍咖啡倒下去的瞬間,拍出來的效果業主非常滿意。而且直接作海報也會很吸引消費者的目光喔～

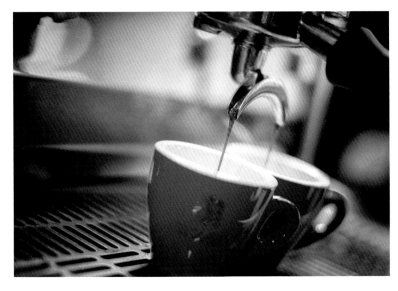

◁50mm F1.8 1/125秒 ISO400

麵食

我把麵食主要分為兩類，中式麵食和西式的義大利麵。同樣都是麵，不過由於文化的不同，所以食物本身的呈現就差異很大。拍攝時要注意光線想要呈現的氛圍，想獲得陽光感或是沉穩內斂的感覺，以及所搭配的拍攝道具，這些都是美食攝影師拍攝之前要先想像的。

△50mm F4 1/125秒 ISO200

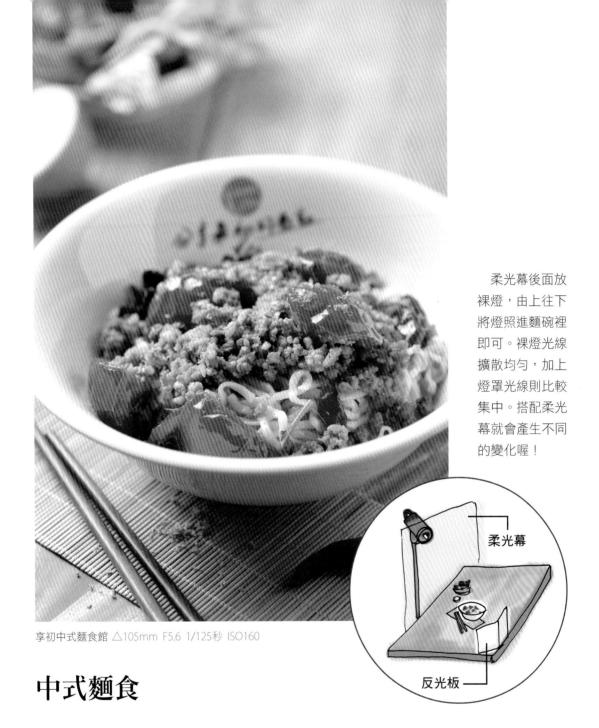

柔光幕後面放裸燈，由上往下將燈照進麵碗裡即可。裸燈光線擴散均勻，加上燈罩光線則比較集中。搭配柔光幕就會產生不同的變化喔！

柔光幕

反光板

享初中式麵食館 △105mm F5.6 1/125秒 ISO160

中式麵食

這是我們生活中非常容易接觸的料理，就是因為存在於我們的生活中太習以為常，所以很容易忽略它的美好。

中式麵食本身的顏色和盤式擺設就比較不像義大利麵來得這麼豐富，不過只要注意把重要的食材挑出來，一樣可以呈現可口誘人的感覺。如上圖番茄肉醬麵，因為番茄和肉醬是主角，肉醬還帶點酸辣味，我就利用這些色點來佈置整個畫面；想讓畫面呈現沒這麼完整的商業感，所以刻意讓食材散落，筷子也不刻意擺放整齊，呈現比較像是餐桌上剛完成的料理。

光線的布局很簡單，左後方柔光幕加上裸燈，右邊補個反光板，讓陰影不會這麼的明顯，令視覺焦點回歸到這碗麵本身。

一風堂
△105mm F8 1/125秒 ISO200

麻膳堂
◁105mm F9 1/125秒 ISO125

　　拍攝有湯的麵，最忌諱的就是東西亂飄，雜亂無章，製作前就請廚師挑選好看的食材，整齊
擺放，像這張要呈現煙的感覺讓這碗牛肉麵更可口，就在拍攝前先把光線與擺放位置定位好，
倒入熱騰騰的湯後馬上拍攝，就可以呈現出一碗好吃的牛肉麵～

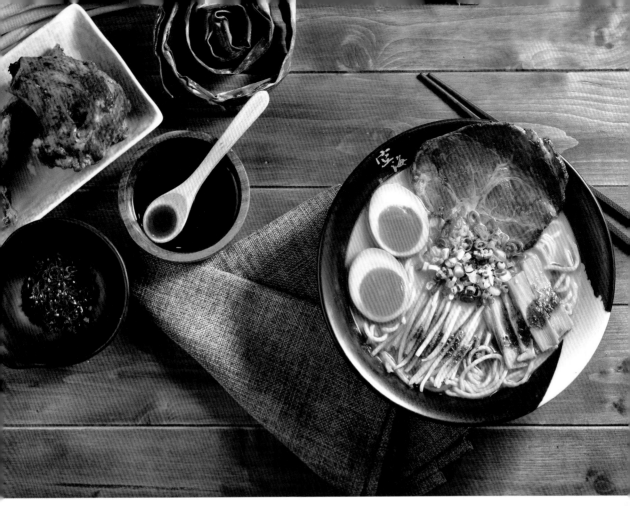

空海拉麵 △50mm F11 1/125秒 ISO160

　　另外，可以讓麵食加分的方式還有很多，如拍攝夾麵，端麵，製麵或是麵條，也可以利用食材加上商品本身用俯拍的方式。透過影像來説故事，如此可以讓業主的行銷題材更豐富，更加深入，而不侷限在商品本身而已。

義大利麵

　　背景的選擇會直接影響照片的風格，同樣是義大利麵，用深色背景和白色背景所呈現的感覺就截然不同，當然這沒有一定的好或壞，重點就是要跟你所拍攝的店家調性相同。

　　這間是為橄欖油廠商所拍攝的食譜料理，因為還是要無意間帶到產品，所以畫面設計就不用太複雜，以食譜為主，產品為輔，帶點襯布營造出居家下廚的生活感。主燈在畫面的右後方，由於只打一盞的話，正面的蝦子和麵就會太暗，所以左前方再補一盞燈，讓食材得以呈現。

奧莉塔橄欖油
▷90mm F11
1/125秒 ISO250

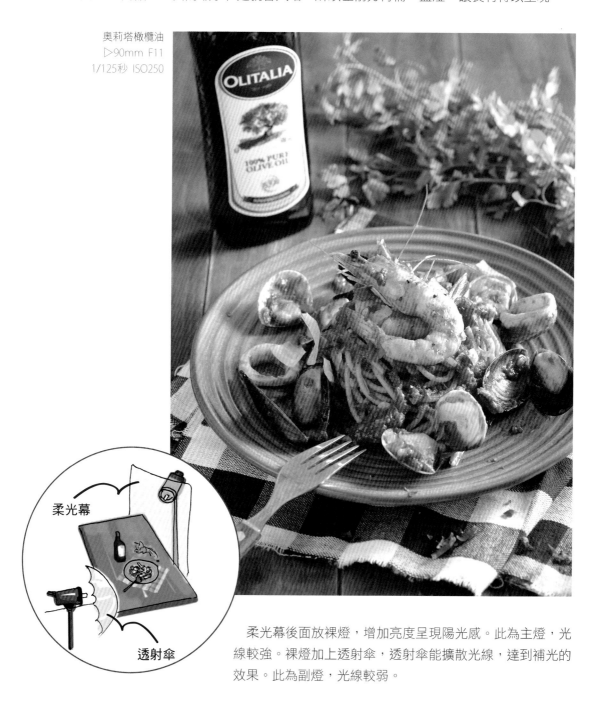

柔光幕

透射傘

　　柔光幕後面放裸燈，增加亮度呈現陽光感。此為主燈，光線較強。裸燈加上透射傘，透射傘能擴散光線，達到補光的效果。此為副燈，光線較弱。

　　拍攝義大利麵時，重點食材務必要放在明顯處，不然就白費了這張照片，切記，要讓客人在還沒看到文字，就大概知道這是什麼口味，這樣這張照片就成功了。

　　背景的搭配可以選酒，氣泡水瓶子、橄欖油、或是搭一盤沙拉、歐式麵包，都是很適合的道具，最怕的就是搭一些莫名其妙的假花，尤其是向日葵，不但太搶戲，又沒有意義，所以搭配時我都習慣想一下，什麼樣的背景道具會最合適。

Ch.3 進階運用

動態感攝影

　　所謂的動態感攝影就是拍出現在進行式的感覺，例如把鮮奶倒入義式濃縮咖啡裡、為蛋糕灑上糖粉、炙燒壽司時的火焰、夾起麵條冒煙的瞬間、揉麵糰所產生的麵粉飛揚……等，非常多客戶也是因為我拍過的這些畫面而找上門的，原因無他，因為動態感可以讓畫面更加生動，進而吸引目光。動態感攝影應該也是拜數位化所賜，因為數位相機沒有底片費用的限制，加上隨拍隨看，能夠立刻做調整，所以可以讓我們有更大膽的機會來做動態的拍攝，即使失敗也沒有關係。

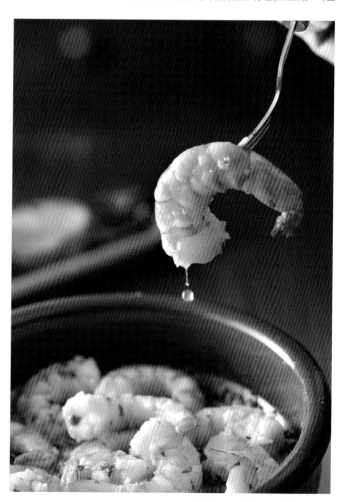

　　我自己也是非常喜歡在每次的拍攝案件中加入動態的元素，因為這樣可以讓業主有更多選擇，而且會讓每次的拍攝增加新的亮點。這本來只是單純的一道西班牙料理，利用叉子把蝦叉起，捕捉料理本身醬汁滴下來的瞬間，整張畫面是不是顯得非常的生動呢？

　　拍攝時要注意的重點就是蝦子拿起的位置，後面儘量不要太複雜，避免擋住主體，還有油滴下的一瞬間背景以深色為佳，如此才可以表現出醬汁晶瑩剔透的透光感。當然要抓住這樣的瞬間，攝影師必須要有非常好的快門直覺，與叉蝦子的人要有很好的默契，如此才能迅速完成拍攝，要拍出這樣的畫面，常常要拍個10來次是很正常的。

△105mm F8 1/125秒 ISO200

熱飲

即溶包的飲品，除了可以直接拍已經泡好裝在馬克杯裡的感覺，還可以怎麼拍攝才能夠吸引消費者呢？答案就是動態感拍法。

壺裡倒出香濃的英式奶茶，還微微冒著煙，在寒冷的冬天，瀏覽網頁時，突然跑出一張這樣的廣告照片，我們的目光是不是不自覺地就會被吸引，這樣的照片至少就成功了一半。在飲品的後方特別搭上英式小餅乾和司康，讓整個畫面更添豐富性。

蜂蜜工坊 △90mm F9 1/125秒 ISO250

同場加映

因為是即溶飲品，拍攝時焦點還可以放在粉上面，透過閃燈高速凝結的特性，可以定住每一粒粉末，因為是我們大腦平時不會看到的畫面，所以這類型的照片也會格外吸引目光。

如此也能讓業主在行銷上面有更多元化的介紹方式，來豐富公司產品的內容。拍攝時要注意的地方是背景選擇，必須考量到粉末的顏色來搭配，讓粉末透過光線還有背景的襯托，而清楚地顯現出來，才能夠達到拍攝此畫面的目的喔！

蜂蜜工坊 △90mm F9 1/125秒 ISO400

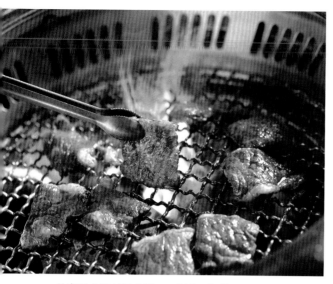

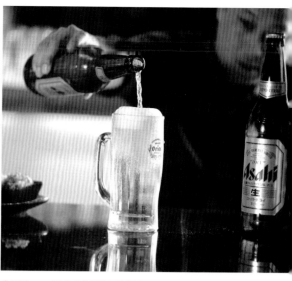

竹亭日式燒肉店 △90mm F6.3 1/20秒 ISO100 　　　　△105mm F3.5 1/125秒 ISO200

　　動態感拍攝沒有絕對的準則，完全取決於當下你的想像與經驗的累積。帶點廚師出餐前的最後點綴，或是倒酒的瞬間，大把夾麵……等。這類非正式的照片，絕對可以讓業主餐廳的粉絲專頁或是官網，增添更生動的視覺饗宴。

　　為什麼説拍攝動態感需要經驗的累積呢？主要是因為動態感的拍法通常就只在餐桌上，很多時候要移動到料理台旁，或是廚房裡面，這個時候燈具也一定要跟著移動。到了現場要在哪拍攝，燈要放哪裡，有什麼不相關的如鍋子，垃圾桶，抹布……等干擾物需要拿掉等種種問題，都是需要攝影師一一在現場解決的，所以説經驗在此時就非常重要。

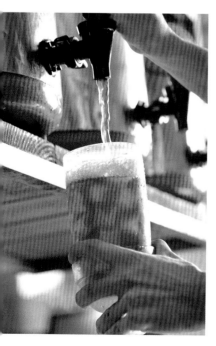

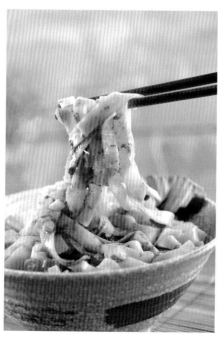

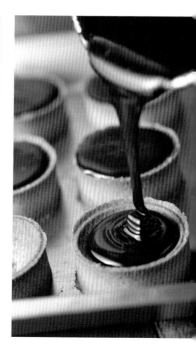

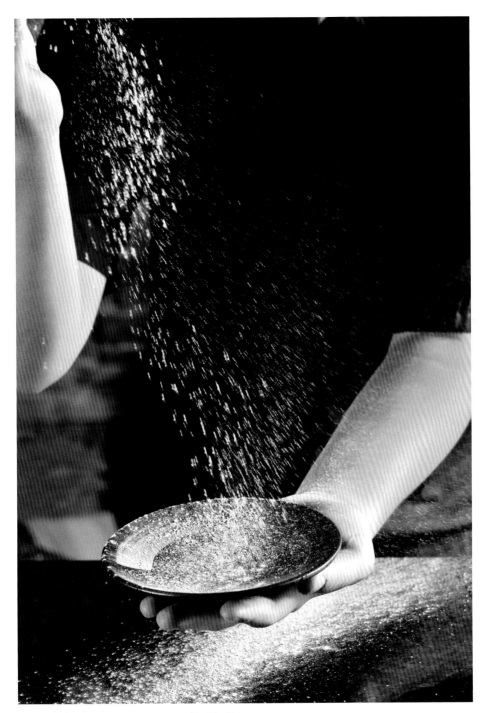

竹亭日式燒肉店 △60mm F6.3 1/160秒 ISO400

　　如上圖，也是在沒有預設的狀況下要拍的。

　　這是一間日式燒烤店，出餐後每位客人桌上都會附贈鹽盤給客人，有需要的話就沾著吃，這個動作會在料理台裡面完成後出餐，每個員工做這個動作時都顯得非常自信與帥氣，於是我們就決定把這個畫面拍起來，果不其然，員工非常有自信做這樣的動作，所以第一次就拍攝成功。

一點小改變，質感大躍進

關於拍攝速度這回事，有的攝影師拍的很快，東西一來霹靂啪啦的就拍攝完成，喊著：下一道！有的拍很慢，東調西調，拍一次調一次食物，再拍一次又調一次燈；當然並不是說拍得快就不好，拍得慢就一定好（慢工出細活這句成語，用在攝影或技術方面不見得成立），因為拍的快或慢，跟攝影師的經驗有很大的關係，經驗會決定遇到不同料理時攝影師打光的判斷與應變，還有如何一眼看出這道料理的重點進而與廚師溝通討論。

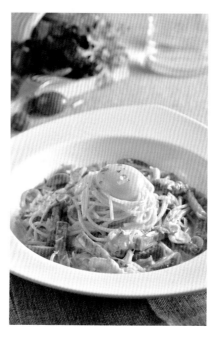
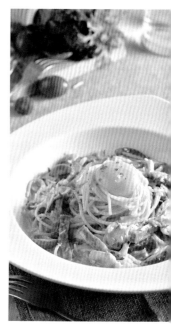

快與慢大多與攝影師的習慣有關，或是跟合作的廚師也有相對的影響。因為很有拍攝經驗的廚師所做出來的料理，很快就能抓到重點，美食攝影當然就不用花太多時間針對料理做調整與跟廚師溝通。相反的，沒經驗的廚師做出來的菜色，往往就需要靠攝影師的經驗來跟廚師溝通與調整，相對的整場案子拍下來所花費的時間就會比較多。

以下就我歷年來的經驗，針對一些小地方做改變，雖然只是小小的改變而已，不過卻能幫一張照片大大加分。用圖文對照的方式來做比較給讀者參考。

有沒有醬差很大

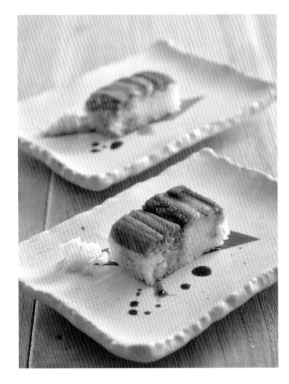 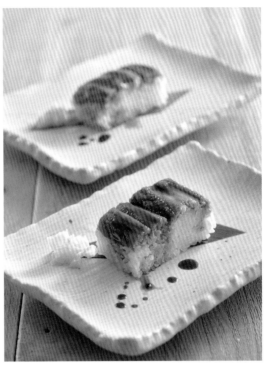

　　鰻魚握壽司，剛端出來時是如上圖(左)這張，不過總覺得少了些什麼，跟廚師溝通後說可以塗上鰻魚醬，吃起來也很對味，塗完後果然看起來更誘人了。

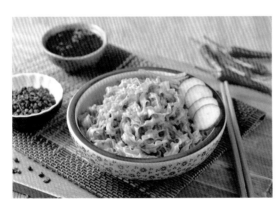 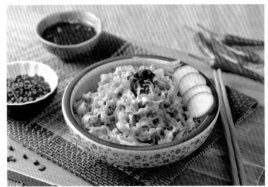

　　如上圖(左)，業主說正常的吃法是把醬料與麵均勻混合，不過若是依正常吃法來拍攝美食攝影的話，畫面就會缺乏吸引目光的亮點，我們都知道，拍照的主要目的就是要吸引目光，否則幹嘛要拍照呢～吸引目光，引起消費者的興趣，進而產生購買行動，這樣的照片就達成初步的目的了。

　　讀者可以比較看看，加上醬料的照片(右)，是不是看起來更美味可口了呢？

容器的顏色選擇

　　拍攝時很容易遇到的問題就是食物顏色被食器吃掉（兩者融合在一起），如下圖，師傅剛端出來時用左邊這個黃色的食器擺盤，一照起來發現這道料理干貝明太子起司竟然跳不出來，於是我們當下立刻換了食器，加上比較有立體感的擺法，是不是整體感覺不一樣了呢？

▷90mm F8 1/125秒 ISO125

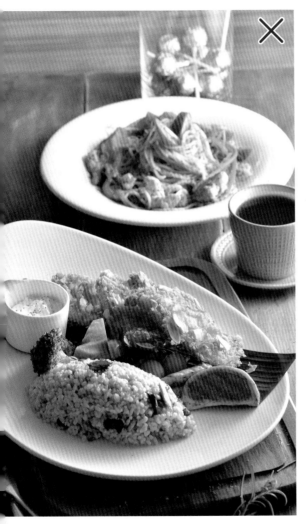
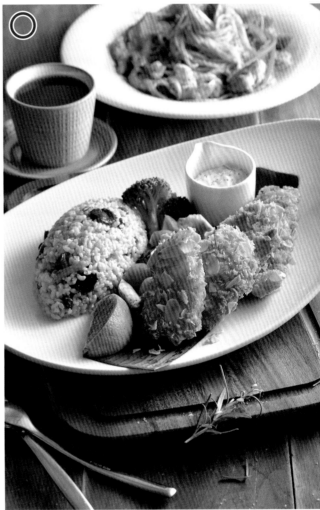

△105mm F13 1/125秒 ISO320

誰才是重點

　　拍攝時我很習慣問廚師或端上來的人員兩個問題,第一個問題是這道料理叫什麼名稱,第二個問題就是有沒有設定哪個面是正面。

　　如左上圖這個範例,員工端上桌時是擺這樣,看起來這樣拍其實也沒什麼問題,不過因為這道菜的名稱是以炸物為主,做了微調之後再拍一張給老闆看,果然,老闆說這就是他要的!

△90mm F8 1/125秒 ISO125

判斷光線的位置

　　一開始試完光線位置沒什麼問題，等料理上桌後一打光才發現光的位置不對，沒有照在料理的主題上，這時只要稍微改一下光線的角度，整道菜的光澤感是不是就會表現出來，變得很有生命力；整張照片不見得要全亮，因為這樣畫面反而會平掉，沒有重點，尤其是拍這種傳統的台式小吃，暗中帶亮反而更有味道。

正常出餐是這樣

　　這款是餐廳的招牌洋蔥湯,製作時把切片的法國麵包放在洋蔥湯上面,最後在麵包上放一片起司,拿進烤箱,所以出餐時盤子的溫度非常高。很多業主沒有拍攝經驗時,理所當然會照出餐標準來上菜與拍攝,端出來的結果就如同左邊這張,不僅盤緣沒有擦乾淨,而且麵包上面的起司因為烤過所以變得很不明顯,與廚師溝通後所呈現出來的感覺是不是好極了。雖然只是小小的改變,但對於最後成品卻有大大幫助。

　　如上圖,正常出餐的香菇是全熟,不過此時香菇所呈現的狀態就會乾乾扁扁,我請廚師拿新的香菇來,然後上面塗上我們特調的醬油色,讓香菇看起來是熟的,同時又保有立體感。比較之下是不是看起來就有差別了呢。

廚房裡的氣味

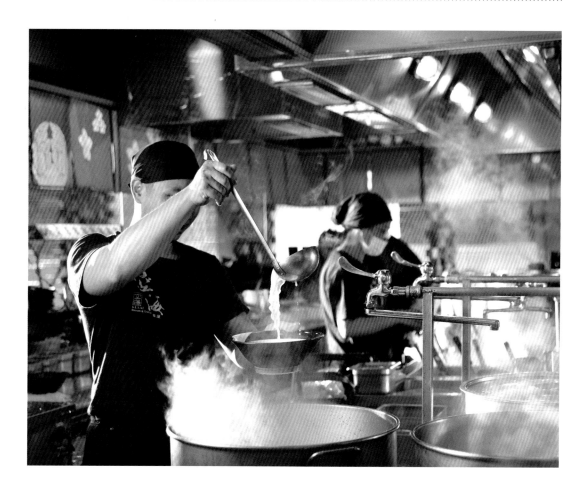

　　餐飲業競爭激烈，因應行銷方式的多元化，基本的美食攝影已無法滿足行銷上的故事性，很多業主會想要強調職人的形象，讓消費者感覺到這間餐廳不只重食材，也強調廚藝。這時廚房就會是個好的拍攝場景。因為當廚師真正在做菜時，所表現出來的神情就是最好的拍攝時機，這是演都演不來的。

　　不過廚房拍攝最麻煩的點就是要利用空班時間，不然正餐時，工作人員匆忙的來來往往，不僅主要廚師沒辦法好好被拍攝，還得擔心燈具設備被撞倒，所以事前的時間安排很重要。另外還有一點，在廚房拍攝時，我習慣用2盞外閃搭配無線觸發器來做打燈，而不是選擇棚燈，主要是因為棚燈還要牽線，換位置時移動較不方便，加上廚房地板可能會有水或是油，棚燈的電線總是會造成困擾。所以選擇外閃，把ISO調到400～800，打跳燈就很夠了。

　　記住，重點是拍出廚房工作的臨場感比較重要，而不是動作有多清楚。不妨仔細回想看看，你所看過一張吸引人的照片，是光影和整體感覺對了而吸引你，還是對焦有多清楚，畫素檔案有多大而吸引你。再回到業主需要拍照最原始的訴求是什麼？當然就是吸引消費者的目光啊，所以我認為感覺對了，才是最重要的，這是一些我個人的看法，分享給讀者做參考囉。

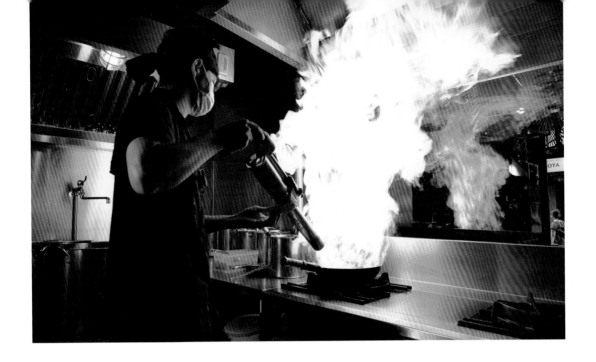

　　這是一間很有特色的拉麵店，因為廚師會使用高溫火槍來料理，業主為此還特別把廚房加裝強化玻璃，廚師料理時自然會吸引顧客的圍觀。

　　拍攝這張時，我只在廚師的後方打一盞外閃，前面加透光傘柔化光線，其他部分不打光，因為火焰本身的光度就非常夠，這時打光只會削弱火焰的強度，客戶想表現的是火焰的強度，焦點當然就放在火焰即可。

　　至於其他部分，我一樣是利用外閃加透光傘，在鍋子上方打光，才能將鍋裡的食物照亮。拍攝這類廚房動作的絕竅在於，廚師必須真的去做他該做的事，而不是去演出來，攝影師只要專心捕捉畫面即可。如此才能抓到最完美的瞬間。演出來的結果，通常都不太具有臨場感。這是我拍攝這類畫面最在意的重點。

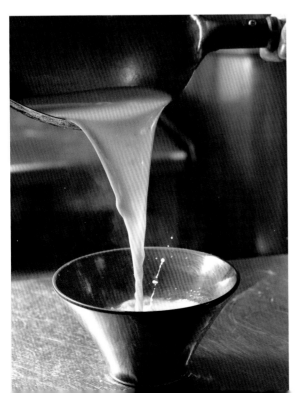

　這是一間傳承三代的肉乾店，業主希望能傳達更多傳統手做的感覺給消費者知道，最好的方法當然就是現場拍攝。很多時候一定要直接在工廠，才能拍出廚房裡的氣味，因為大鍋煮所產生的畫面張力，是怎麼擺設都做不出來的。

　以這張（右圖）來說，因為整個大鍋爐是靠牆壁，所以我在畫面左後方架了一盞外閃，面對牆壁打跳燈反射，試拍沒問題，一切準備就緒後，就下指令請業主協助撈湯，不斷地重覆撈湯幾次，即可拍到滿意的畫面。

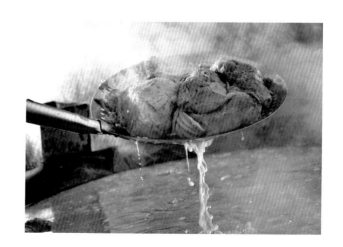

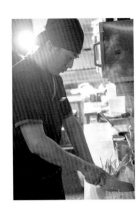

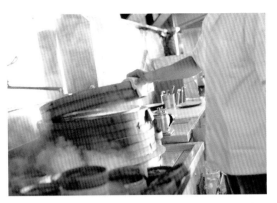
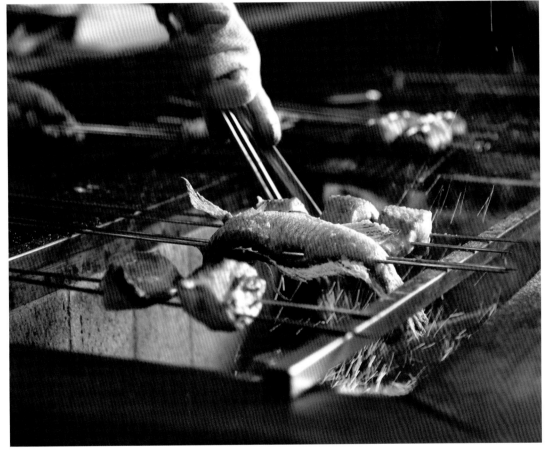

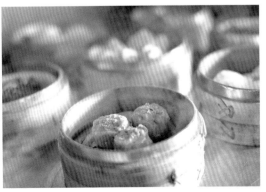

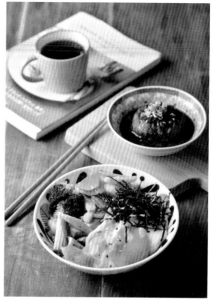
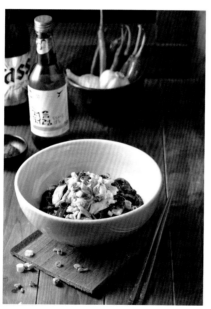

加分小道具

美食攝影某種程度上就是商品陳列的一種，所以攝影師要想像情境，想像是吃飯的情境，幾個人吃，是情侶的餐桌，家庭的餐桌，中午辦公桌上的便當，還是下班後獨自一個人的料理，這些都會影響陳列美食料理周邊的氛圍。面對一道食物，當然你還可以有更多的想像，你可以美美的拍攝甜點，也可以拍攝吃了一半的感覺，拍攝未完成時半成品的感覺，拍攝製作過程，或是搭上相關原物料來表現口味的感覺。

有了想要的感覺後，就可以思考帶入什麼道具才合理。沒經驗的攝影者最常犯的錯誤就是喧賓奪主，沒有思考這張照片的重點到底是料理本身，還是想營造生活的情境，這兩者從畫面的布局與食物所占畫面比重的大小就完全不同。

　　當你這張照片是以料理本身為重點，焦點就應放在食物上，你所重視的細節就會是食物呈現的完整性與立體感，新鮮度，光線有沒有打在對的地方，主食有沒有被配菜擋住……等；很多新手容易犯的錯誤就是背景道具太搶戲，沒有思考到底該不該而隨便選擇背景道具的搭配。

　　例如拍攝餅乾，重點在於餅乾的靈活排列，和餅乾本身的特色；經驗不足的新手後面卻放了一大朵假的向日葵，於是餅乾的後面就呈現一陀黑黑的，把餅乾的風采都搶走，只因為不知道要放什麼，又不想讓背景空空，對於背景留白感到恐懼，於是硬要用東西來填滿，導致畫面不知重點為何，這是常見的新手失誤。

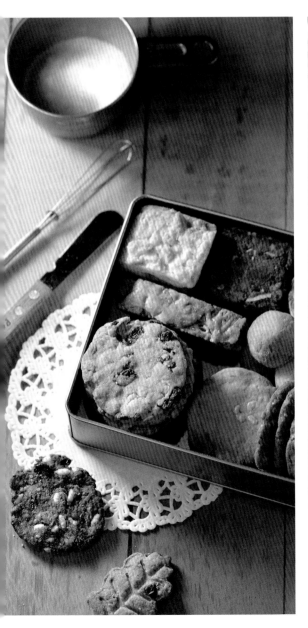

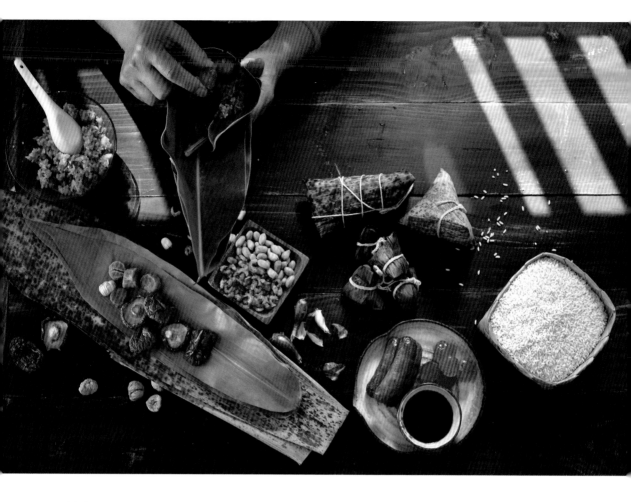

　　當然，當你今天想營造的是野餐的感覺，料理的過程，你的景就可以拉得更大些，食物所佔的比重就會比較小，此時你的重點就不會是在食物是否完整，內容物是否明顯呈現，三明治有沒有層層分明，番茄有沒有黑點……等無關緊要的細節，而是整體道具的搭配與氣氛營造有沒有到位。所以說拍攝前確認要拍的重點是非常重要的課題。

拍攝時，我很常利用不同形式種類的桌布、餐墊，來營造想要的餐桌感覺，例如甜點、義式料理，與中式料理、正式排餐所用的布就完全不同，搭配的食器與餐具當然也完全不同；所以平時外出看見喜歡或是適合的道具，就要立刻入手，不然等下次要用，臨時不知要去哪裡買，或是要再去找不見得找得到適合的。

　我最常使用的加分小道具如下：木托盤、木盤、木碗、木匙、木叉、各式桌布、各種小容器與餐具。其他正餐的盤子容器當然就以店家的為主，利用各式小道具，就可以為一道道美味的料理拍出加分的效果喔！

後期數位編修

好不容易拍了張美美的食物照，很多時候會因為現場打光沒那麼精準，導致照片少了那麼一點感覺。或者是因為現場無法處理食物上的小缺陷而造成的遺憾，都會非常的可惜，還好現在是數位時代，很多狀況都可以在後製的時候加以處理，讓照片呈現更美好的一面。

以我自己的習慣來說，因為拍攝現場時間寶貴，我現場拍攝時會儘可能地將成品拍到90%的完成度，剩下不足的細節會在後製的時候做處理，如此才能掌握拍攝的進度，在有限的時間裡達到最有效率的工作。我認為很多時候不是拍越久越好，因為攝影師和廚師還有跟拍人員都會累，一旦拍超過8小時，很容易有注意力無法集中，出現對燈光敏銳度降低的情形發生，所以這時候適當的後製處理就可以為拍攝進度提供不少支援。

我最常用的修圖軟體是Photoshop和Lightroom。其中大部分幾乎都是用Photoshop來處理修圖。平常動用到軟體的功能其實不多，大致會用到的功能就是調整尺寸大小、亮度對比、調整色調、仿製印章工具、液化處理、還有圖層的使用。以下就這幾點做個簡單的介紹：

亮度對比調整

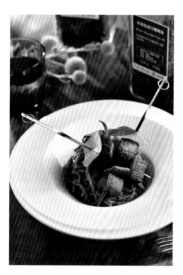
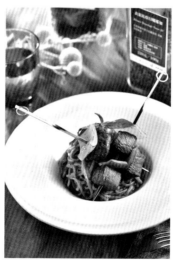

就如同之前所說的，很多時候因為拍攝的時間比較長，待在一個空間久了，眼睛自然會對現場空間的光線產生疲勞，所以對於光線的敏銳度就會下降，這時就可以利用Photoshop的功能選單。

影像→調整→色階，用色階的功能就可以輕鬆地調整亮度對比的感覺。當然調整亮度也可直接用影像→調整→亮度／對比，這個功能來做，得到的結果也差不多，完全是看個人的習慣。

我會選擇用色階直接調整，主要是因為微調亮部暗部比較方便。類似的功能也可以在影像→調整→曲線，這裡做的到。如此就可修正因為長時間拍攝疲勞而導致打光亮度不足的影響。

色調調整

　　色調很容易影響一張照片帶給人的感覺，例如拍攝港式點心，燒烤，火鍋、拉麵……等熱騰騰的食物，利用暖色調會讓人感覺更想吃它，食物的表現上也會更有溫度。

　　如果拍攝的是個性造型甜點或咖啡店，這時暖色調不見得適合，有時適當地帶點冷色調會更適合有點個性的店。夏日拍攝冷飲或是冰品也要因應狀況給予適合的清涼感。這是攝影師在後製階段需要考慮的重點。

　　這時就可以利用Photoshop的功能選單。影像→調整→色彩平衡，看似簡單的小工具，裡面可以微調的地方其實很多，共有三個選項可以調色，另外下方還有細項可微調陰影或是亮部所需的色調，光是這幾個選項對我來説就已經很夠用了。

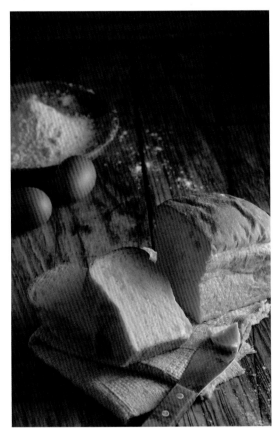
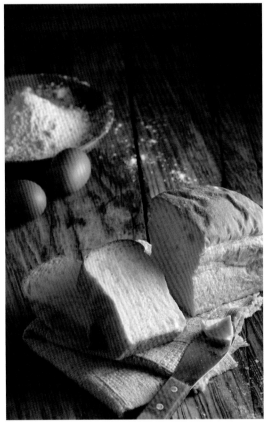

　　例如上圖範例這張吐司照片，我拍攝的色溫當時是設定在5260K，拍出來其實沒太大問題，顏色跟現場看也很接近，但我在後製的時候利用色彩平衡功能，選擇中間調，加了點紅和黃，這樣吐司的顏色是不是就更吸引人了呢。

仿製印章工具

　　另外我有時會用到的是仿製印章工具，是在左方的工具列裡面印章的圖樣，這個工具主要是可以仿製你所選擇仿製點的圖樣，我都是用來修補小瑕疵，如圖，這張蛋糕卷除了亮度對比的調整，我最後還針對表面的餡料和蛋糕體的破損，利用仿製印章工具來做修片，整張圖最後呈現的結果是不是更完美了。

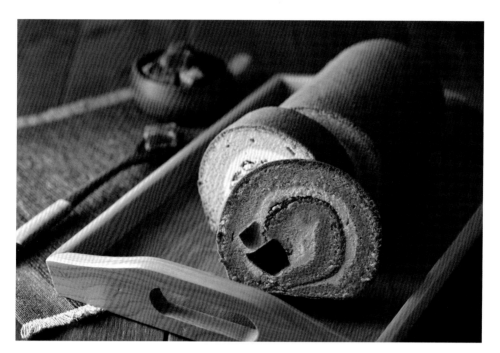

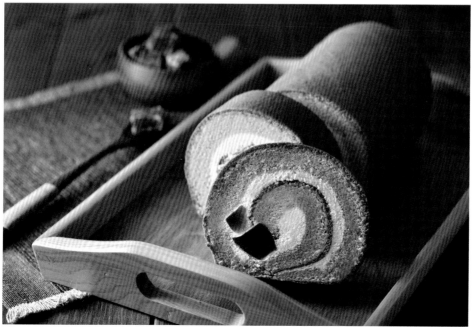

液化

Photoshop裡面還有一個功能很重要，那就是液化。

影像→濾鏡→液化，由於拍攝現場有時候會遇到客戶只剩下一樣商品可以拍的狀況，以這個蛋糕卷為例，現場只有這一條，因為內餡很軟，蛋糕卷的形狀變得沒那麼挺，拍攝現場我評估後製部分可以補得回來，所以還是決定拍了。這就是液化的功能。

這張照片也剛好用了我之前提到的亮度對比調整、色調調整、仿製印章工具，還有液化，經過修片後的照片是不是更上一層樓了呢？

但在此還是要提醒，現場能處理的一定要儘量處理，全部交給後製端來做的話不是好事，一來後製處理若花費太多時間，會讓你少掉其他的時間來做拍攝。二來若是後製起來效果不好，反而會影響顧客對你的信任感，這可就損失大了。所以要養成現場作業上的精準，還有判斷的果決，如此才能讓自己的攝影技術與專業度更加精進。

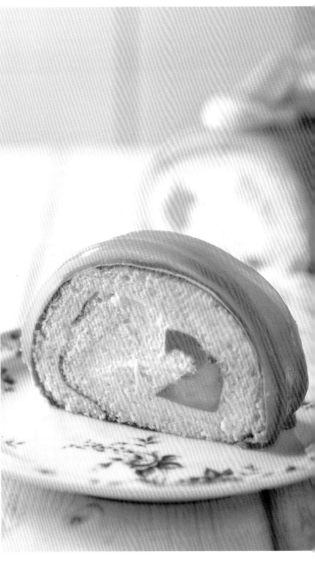

Ch.4 美食攝影好簡單

　　找對光源，找對位置，找對角度，手機與小相機，也能拍出好質感。

　　相信很多人去特色餐廳吃飯，等到料理上桌的第一個動作不是先聞香，後用餐具開動；而是先拿起你的手機或相機，喀嚓喀嚓地先拍了幾張，還有很多人甚至是先打完卡，發了篇短文後才開動，這樣的舉動如果是在15年前的我們，自己一定也想像不到。

　　但話說拍美食，要如何才能拍得好看呢？很多人先想到的一定是我要有好的單眼相機，好的鏡頭才能拍出那樣的照片。

　　但事實並非如此，首先，有好的相機不一定能拍出好照片，因為操作相機的是人，而不是相機自己，即使相機有P模式，AI智慧模式，但是相機不會自己去抓角度，它也不會自行擺設桌上的道具，換言之，重點就是按快門的那個人才能決定拍出照片的好壞，這樣的觀念一定要先建立。舉個例子來說，今天你給3位廚師相同的食材和鍋具，讓他們在一樣的時間內來做蝦仁蛋炒飯，我相信每位做出來的一定不同，這就是火侯和功力。

　　相機對攝影師來說只是工具，攝影師是利用工具拍出好照片來達到賺錢的目的。所以並不一定要有好相機才能拍出好照片的迷思。但不可否認的是好相機與好鏡頭，確實能為照片在畫質和解析度上大大加分，這也是為什麼職業攝影師在對器材的選擇上有一定程度的要求。

　　回歸正題，如果今天你喜歡用手機或小相機來記錄日常食記，要怎麼拍才能為食物加分呢？以下歸類了幾個重點跟讀者分享一下。

◁SONY XPERIA Z3

選對拍攝的料理

　　選對拍攝的料理是什麼呢？當你使用手機或小相機來拍照，因為設備本身比較簡易，所以能拍攝的「能耐度」相對就比較小。所謂「能耐度」我所指的就是因為光線或環境的因素，加上商品本身的質，由於手機照相設備較簡易，所造成的限制就會越多，這就是我所指的能耐度。

　　例如拿手機在昏暗的餐廳裡拍巧克力融岩蛋糕……等等，或是在燈光美氣氛佳的餐廳吃燭光晚餐，此時你想用手機拍下值得紀念的排餐……等等，是不是用想的就知道拍起來會是什麼樣子呢，拿單眼相機在沒有打燈的情況下都不見得拍的漂亮，更何況是用手機拍攝。

△SONY XPERIA Z3

△SONY XPERIA Z3

　　例如上面兩張都是用手機拍的，因為彰化肉丸本身外觀就沒有甜點來得這麼醒目，雖然肉丸很好吃，但以拍照吸睛的程度上卻遠遠不及那盤甜點的誘惑程度，所以用手機拍照，選對拍照的食物很重要。

拍攝漂亮的美食照，美食本身就是主角，所以主角好看似乎拍起來至少不會太差，就好像拍人像一樣。一個經過專業訓練的麻豆和普通的素人，就拍出美美照片的成功率來說，一定是前者成功率較高，所以選擇漂亮的美食就是個好的開始。

那什麼是漂亮的美食呢？以我目前的拍攝經驗來說，拍起來很容易就吸引目光的絕對就是甜點類。例如精緻如珠寶的蛋糕、經過畫盤擺設的盤飾甜點、咖啡下午茶組、鬆餅、馬卡龍或是義式冰品……等，只要拍了以上種類的商品，按讚數都會飆升。

再來是擺盤豐盛的早午餐、pizza、義大利麵或是日式料理的海鮮丼，拍起來也都有不錯的效果。有沒有注意到共通點，其實就是異國料理和顏色繽紛。大部分的人對於異國料理的新奇感和價值感比較有興趣，所以相對就會比較注意這類的照片，對於我們平時熟悉的鹹酥雞或是臭豆腐…等小吃這一類的照片，就覺得比較不感興趣。

再來就是顏色繽紛會刺激視覺，上餐廳吃飯的美食都是經過特別的搭配，所以在色香味都有經過一番設計，才呈現到消費者面前，因此這類的美食照起來也比較好看。

△RICOH GR

△RICOH GR

△RICOH GR

運用不同的角度

　　利用手機拍照時，因為很多都是配備廣角定焦鏡頭，手機運用數位變焦拉近時，畫質往往就會明顯下滑，雜訊就跟著變明顯，在這些限制之下，用45度角拍攝食物很容易會變形，這時可以利用平視或俯視的角度，呈現出比較特殊的食物樣貌，很容易讓照片一眼就吸引目光。

　　以平視角拍攝時要特別注意背景的東西很容易入鏡，所以要刻意避開或調整食物位置，只要拍攝時多做一點小動作，你的照片就會更吸引目光。

△SONY XPERIA Z3

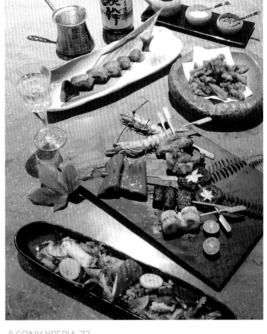
△SONY XPERIA Z3

局部特寫，化繁爲簡

　　一道料理上桌，如果你不知應該從哪下手，記得抓重點來拍也是不錯的選擇。例如炸豬排咖哩飯，整盤拍起來如果覺得不好看，不妨針對豬排部分直接做個特寫。海鮮丼飯上桌，可以針對蝦子和鮭魚卵做特寫，晶瑩剔透的感覺一定會為照片加分。pizza整片圓的如果覺得太完整，也可特寫起司拉起的畫面來增加動感。

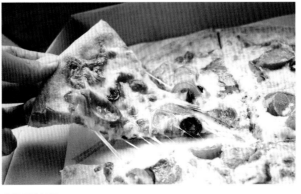
△RICOH GR

自然光是最佳的打光師

　　平時去餐廳吃飯，若是想要利用手機拍出誘人的美食攝影照片，建議讀者可以利用午餐或是下午茶的時段去喜歡的餐廳用餐，如果可以選擇座位，記得跟服務生說你要靠窗邊的位置，如此就可以利用自然光拍攝。

△RICOH GR

△SONY XPERIA Z3　　　　　　　　　　△SONY XPERIA Z3

　　我個人認為正中午的時候坐在靠窗的位置非常適合拍照，因為正午太陽直射到地面之後，反射回來的餘光透過窗戶照進來，那樣的柔光不管是拍人物或食物，光線擴散的非常勻稱，加上自然光能還原食物原本的色彩，所以即使沒有打閃光燈，也可以拍出可口的美食照片。

　　下午時段選擇窗戶邊時要注意陽光有沒有直射，因為太陽過了兩點後就會開始往下，此時若窗邊是西曬的方向，直射的陽光會造成光線太強，導致食物容易過曝，影子太強反差太大，這樣的光線比較難掌握，就連拿單眼在這樣的狀況下都很難處理，更何況是拿手機或普通的小相機呢。

　　所以新手記得避免直射的陽光，就可以拍出美美的食物照了。

多多嘗試各種可能

不管是拍風景人像或是美食，只要是用數位相機拍照，多嘗試幾種角度也沒關係，畢竟數位相機不像底片時代，多按一張就少一張，所以過去的底片時代要確定好以後再按下快門；而現在數位相機可以不受限制地拍，讓你多嚐試也不怕荷包大失血。

因此，於拍攝每一道料理時，我都會儘可能地嚐試全景，特寫，俯拍……等不同角度。也可以將取景退回到利用桌上的美食帶出餐廳空間，或是帶有手部動作的拍法都可以。會讓你的照片看起來更加生動。

適時的補光

利用自然光來拍攝，很多時候會因為戶外光線太強，而室內太暗，導致產生強烈陰影，這時因為你只是拿手機來記錄，不像專業攝影師有足夠的道具可以補光該怎麼辦呢？答案就是利用餐廳的白色物品。例如桌上的紙巾、餐廳MENU，白色的紙桌墊，或是白色水壺，只要將白色的物品放在陰暗面，自然就能達到補光的效果。

當然還有一種方式是利用手機的手電筒，兩個人一起吃飯時互相補光也行，利用手電筒要注意補光的自然程度，不要太強而搶走戶外光線，反而會讓食物照片顯得不自然。

△SONY XPERIA Z3

△SONY XPERIA Z3

利用手機App修圖：Instagram

手機拍出來的照片，再適時地使用App來做修片，整張照片會更有感覺。現在的App裡面有很多仿底片感的濾鏡可套用，加上還可微調亮度、對比、亮部、暗部、銳利化、暗角……等，算是基本修圖的功能都有了，對於有在使用Lightroom或是Photoshop的玩家來説非常容易上手，初學者直接利用濾鏡就可以有很好的效果。我個人是只用Instagram來做修圖，修完直接上傳分享，非常方便。

市場研究

　　拜科技進步的神速，資訊快速的流通，人手一支智慧型手機為媒介，現在的資訊取得不管你在何時何地，只要手機在手，打開就有，就跟自來水一樣方便。

　　所有的商業模式、服務形式或創新商品，只要你一紅，都會在最短的時間內被傳播出去，緊接而來的就是模仿效應出現，大家為了求生存，然後就出現低價競爭。今天不管你賣的是焗烤雞排、燈泡奶茶、造型肉包、販賣機銷售手法，只要生意好到爆炸，明天就會有跟你一樣的東西出現在市場中。競爭者的出現與仿效，價格競爭就會是該產品或服務所面臨的第一個挑戰，各行各業皆是如此，攝影這個行業當然也不例外。

　　以攝影為例，早期還是底片時代，因為相機、棚燈設備與各式燈具成本較高，技術需大量時間的經驗累積，還有沖洗底片的學費，所以攝影這個行業自然有個高門檻，市場上攝影服務公司也比較少。但在數位時代裡，單眼相機越做越便宜，功能越來越強大，加上棚燈閃燈等週邊設備選擇多，攝影變得越來越容易入門，攝影教學的資訊或是作品幾乎隨手可得。於是當大家發現婚禮這塊有攝影需求時，婚禮記錄、婚禮紀實、自助婚紗、輕婚紗、微婚紗……等多到數不清的大大小小工作室油然而生。

　　今天網路手工甜點夯，FB的廣告就有多到數不清的甜點工作室出現。這就是你我一定會面臨到的競爭。回歸到美食攝影這個行業，當然也如此。對於我來說，其實也還算是個新手，到目前為止做了快5年，很榮幸就有機會出書。

　　當我剛開始出來以美食攝影做為我主攻區塊時，接觸到很多客戶，言談之中，許多客戶常提到找我拍攝前，其實都已經請其他攝影師拍過，不過結果都不是他們想要的，這時我再進一步追問才發現，很多客戶根本不知道攝影其實有分類，所以想到要拍照，第一個想到的就是婚紗業，於是就找了婚紗攝影師來拍食物。

　　不是說婚紗攝影師不能拍，只是因為接觸的領域不同，所以對於食物的情境營造與燈光布局就比較不上手，最後拍出來的結果當然就不能達到客戶的要求。同樣道理，叫我去拍婚禮記錄當然也ok，不過我畢竟不是專業的婚禮記錄攝影師，對於婚禮流程，與親友的互動，新人的引導……等，都不在行，當然拍出來就會不如專業的。

　　那麼在這樣混沌的市場中，你該怎麼脫穎而出呢？答案其實說起來很簡單，做起來卻非常的難。如何在眾多競爭當中脫穎而出，就是「品牌」兩個字。

藝奇

你不是大賣場

　　想想看，每到中秋要送月餅，以前的選擇比較少，可能就幾間老字號，或者是你熟悉的糕餅鋪來做選擇；現在不僅僅是實體門市，從7-11、全家、萊爾富、全聯、家樂福、大潤發……等，到各大網路通路、團購通路，老字號的網路門市、各大飯店業者，網路上大大小小的烘焙工作室……等，多到眼花撩亂的月餅選項，甚至讓人產生選擇恐慌症，你該怎麼選？

　　其實，這時不管選擇再多，你的腦海裡早已浮現出屬於你自己的幾個選項而已，而那幾個選項就是你所記得的品牌。

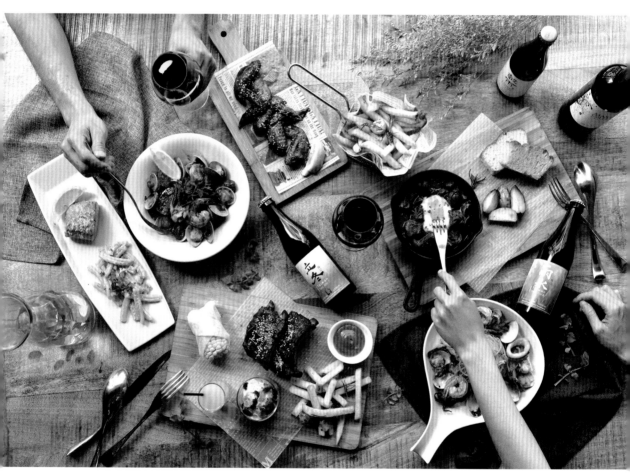

Bistro Smith咖啡小酒館

　　攝影也是如此，當然你可以什麼都接，從婚禮記錄、空間攝影、寵物攝影、人像網拍、食品攝影到旅遊攝影，什麼都可以拍一點，但沒有辦法全部都拍得很精，因為攝影各領域都需要時間與經驗的累積。最重要的是因為無法深耕，你在客戶心目中的定位很容易被取代。以我自己為例，餐桌上的攝影師，就是專攻美食攝影這個區塊，客戶只要想拍美食，自然就會想到我，此時我就會列入他腦海裡的優先選項之一，就會比你什麼都拍而搶得先機，當然也更能贏得信任感。這就是品牌定位。

那為什麼需要品牌定位呢？

因為你不是大賣場

　　想想看，如果你今天是一個個體戶，你的時間也就是一天24小時，你可以做個什麼都接的攝影師，但你一定會有一個最喜歡也最擅長的領域，仔細想想你最感興趣，拍起來最得心應手的是拍什麼？

　　建議你就往那個地方去專研。深耕你自己的專業市場，找出你自己獨有的計費方式，因為沒有人規定一張多少錢，拍一小時要收多少錢，因為A不是B，兩個不同攝影師拍出來的東西往往會截然不同。當你開始深耕自己喜歡的領域時，你會發現你遇到的客戶會越來越信服你、相信你、更加尊重你的專業。這個時候就會呈現一個正向循環。

　　當然，沒有人規定你不能當個什麼都拍的攝影師，但就是要找到一套自己的定位。請注意，即使是大賣場，也有清楚明確的市場定位，一次購足、超低特價、多樣化選擇。當你有明確的定位後，才能在競爭激烈的攝影市場裡被看到。

安娜貝

美食攝影的價值

　　一定還有很多人有種舊式的觀念，想說為什麼東西需要拍照？

　　我東西好吃，消費者自然會上門，幫我口耳相傳；再不然我賣便宜一點，消費者覺得划算就一定還會再上門。賣吃的重點就是東西好吃就行了，所以不用拍照，或是自己隨便拍拍即可。很抱歉，如果20年前這樣的觀念應該沒有問題，因為那時的餐飲市場競爭沒那麼激烈。

數位時代裡，如果你走實體店面，勉強不拍照還沒關係；但如果你是在網路上賣東西，照片就是你給顧客的唯一印象，顧客無法試吃，他只能憑照片來決定要不要購買，這絕對不是你賣得比人家便宜就可以在網路上做生意，也不是你寫說東西有多好吃，用料有多實在，客人就會相信，最重要的是讓照片自己述說我有多好吃，快來買我吧～照片的好壞就和你的業績成絕對正比。這就是美食攝影的價值。

　　不管你信不信，以甜點為例，跟你同性質在網路上販售大大小小有名無名的、在各式不同網路平台銷售的業者，至少就超過1,000間，消費者每天上網就會接受到一堆跟他平時喜好有關的廣告，你的商品可能就是其中的一則，而你想想看，他要怎麼選？除了選擇品牌之外，視覺就會是選擇的主要因素。

咖啡瑪榭

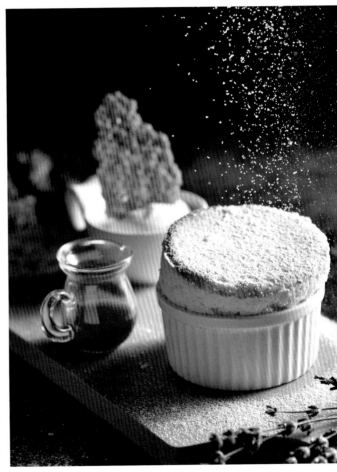

咖啡瑪榭

　　因此你沒有太多時間可以慢慢耗，想說我慢慢等時間的口碑傳遞，消費者自然會慢慢知道你的用料實在，價格實惠。很抱歉，在這個數位時代裡，你等待時間口碑為你帶來更多曝光的同時，不斷地會有新進的競爭者出現，消費者永遠都會接受到更多的廣告與視覺刺激，與選擇不完的新商品。唯有走出自己的獨特之路，利用攝影、行銷、創新商業模式來朝品牌化經營，你才能在市場上生存。

　若你是實體店面，開在人來人往的街道上，左鄰右舍都跟你一樣是餐飲服務業，中午時分，當人們毫無目的地在尋找中午吃什麼的時候。每經過一間店只會有不到3秒的時間來做決定，這時一張好的美食攝影照擺在店門口的看板上，就會為你帶來絕佳的吸客效果。成為關鍵3秒的贏家。

　人是視覺的動物，當令人垂涎三尺美食攝影照放在菜單裡，讓人看了每道都想吃，於是就不知不覺地多點了一些，當料理還沒上桌，自然就會讓人產生好的期待感，為食物的味道加分，也會讓人產生下次再來吃其他沒點到的餐點的動機。

　但如果這時候菜單上放的是店家自己拍，光線不足，又未經過專業攝影取角度的照片，想想看會發生什麼事情？如果你對自己的料理很有自信，但自己無法拍出好吃的照片，我的建議是乾脆不要拍，讓菜單簡單明瞭即可。因為不好的照片反而會讓人不想點這道菜，那不就適得其反了嗎。這就是為什麼需要美食攝影，也是美食攝影師的價值。

感謝

　　本書的最後，感謝所有找我拍攝的客戶，每一次的拍攝中雖然時間很短暫，但與不同的業主接觸，都能得到不同的啟發與學習。非常感謝很多不斷給我機會拍攝的老客戶，與你們一同成長，我實在深感榮幸也非常開心。

　　也特別感謝尖端的專業團隊，能與你們合作真的是難得的緣分，因為你們，才讓這本書順利地誕生。

　　感謝買這本書的讀者。你可能是因為想成為美食攝影師而買這本書，也可能是一間小店的廚師，想自行拍攝而買這本書。總而言之，不管你的出發點是什麼，希望本書能對你在美食攝影上有所幫助。不論你是攝影師或是餐廳老闆，在這個競爭激烈的市場裡，「專業」是你唯一的生存之道。

<div align="right">共勉之～～</div>

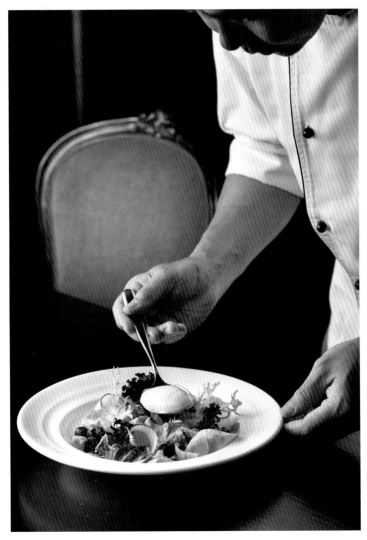

水岩真料理

花小錢打造夢想的攝影棚

My Room Photo Studio

以
1/10的價格
用持續光
拍出**超吸睛**的
商品照

☑ 利用IKEA就買得到的東西DIY你的家庭攝影棚

☑ 善用持續光源拍出眼睛就能夠看到的效果

☑ 把日常生活用品轉化成便宜好用的道具

☑ 小資攝影術，破解專業商攝背後的奧祕

尖端出版
www.spp.com.tw

定價：360元